코로나19 바이러스
"친환경 99.9% 항균잉크 인쇄"
전격 도입

언제 끝날지 모를 코로나19 바이러스
99.9% 항균잉크(V-CLEAN99)를 도입하여 「안심도서」로
독자분들의 건강과 안전을 위해 노력하겠습니다.

본 도서는 항균잉크로 인쇄하였습니다.
항균 ✚ 99.9%
안심도서

항균잉크(V-CLEAN99)의 특징

◉ 바이러스, 박테리아, 곰팡이 등에 항균효과가 있는 산화아연을 적용

◉ 산화아연은 한국의 식약처와 미국의 FDA에서 식품첨가물로 인증받아 **강력한 항균력을** 구현하는 소재

◉ 황색포도상구균과 대장균에 대한 테스트를 완료하여 **99.9%의 강력한 항균효과** 확인

◉ 잉크 내 중금속, 잔류성 오염물질 등 **유해 물질 저감**

TEST REPORT

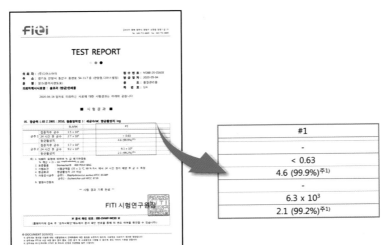

#1
< 0.63
4.6 (99.9%)주1)
6.3 x 10³
2.1 (99.2%)주1)

Clean Zone

시대교육그룹

색연필로 칠하는 오늘의 풍경

꽃과 나무, 하늘의
아름다운 순간을 기록하는
색연필 컬러링북

시대인

꽃과 나무, 하늘의 아름다운 순간을 기록하는 색연필 컬러링북

색연필로 칠하는 오늘의 풍경

초 판 발 행 일	2020년 12월 10일
발 행 인	박영일
책 임 편 집	이해욱
저 자	유수지
편 집 진 행	박소정
표 지 디 자 인	박수영
편 집 디 자 인	신해니
발 행 처	시대인
공 급 처	(주)시대고시기획
출 판 등 록	제 10-1521호
주 소	서울시 마포구 큰우물로 75 [도화동 538 성지 B/D] 6F
전 화	1600-3600
팩 스	02-701-8823
홈 페 이 지	www.sidaegosi.com
I S B N	979-11-254-8577-3[13650]
정 가	16,000원

시대인은 종합교육그룹 (주)시대고시기획 · 시대교육의 단행본 브랜드입니다.

Prologue

자연에 영감을 받아 그림을 그립니다. 식물과 꽃을 가만히 관찰하며 그들이 가지고 있는 색을 선명하게 표현하려고 노력합니다. 계절 중에서는 생명력이 가득한 여름을 가장 좋아합니다. 그래서 저의 첫 책에는 여름과 닮은 풍경을 가득 담았습니다. 우리와 함께 자라는 풀과 나무, 계절과 시간에 따라 달라지는 하늘과 빛, 이 모든 것들을 잊지 않고 기록하며 함께 나누고 싶습니다.

색연필은 조용하고 따뜻한 재료입니다. 손을 계속 움직여 선을 쌓고, 색을 이어 그림을 그립니다. 색연필을 사용해서 그리는 그림은 빠르지는 않지만 잔잔하고 단단하게 완성됩니다. 쉽고 빠르게 결과물을 만들어내는 요즘 같은 시대에, 손그림은 그리는 이의 모습까지 고스란히 담아 세상에 하나밖에 없는 작품으로 완성됩니다. 그림을 좋아하는 분이라면 누구나 가벼운 마음으로 시도할 수 있고, 하나의 작품을 완성할 수 있습니다.

소중한 순간을 기록하는 다양한 방법 중에서도 '그림'은 그리는 이의 생각과 감정이 색으로, 구도로, 질감으로 함께 기록됩니다. 그래서 때로는 생생한 사진들보다 한 장의 그림이 더 큰 감동과 기쁨을 줄 때가 있습니다. 우리가 흘려보내는 시간은 다시 겪을 수도, 돌아갈 수도 없기에 순간을 기록하는 행위가 얼마나 소중한 것인지 이 책을 쓰며 다시 한 번 느낄 수 있었습니다.

눈앞에 펼쳐진 풍경을 그려보고 싶지만, 그 시작이 어려운 분들에게 이 책이 길잡이가 되었으면 좋겠습니다. 막막한 마음을 가다듬고 조금씩 손을 움직여 그림을 따라 그리고, 색칠하고, 완성해보세요. 그런 다음에는 여러분만이 가진 따뜻한 시선을 그림에 담아낼 수 있을 거라고 믿습니다.

Yoosuzy

Contents

호수 위로 뜬 푸른 달

단아한 백목련

분홍 노을빛 하늘

풀숲 너머의 바다와 윤슬

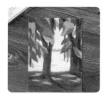

짙은 초록의 여름

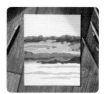

제주 함덕 풍경

소담스러운 능소화

초록 립살리스

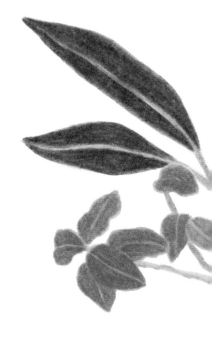

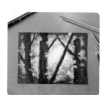
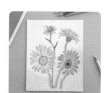
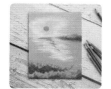

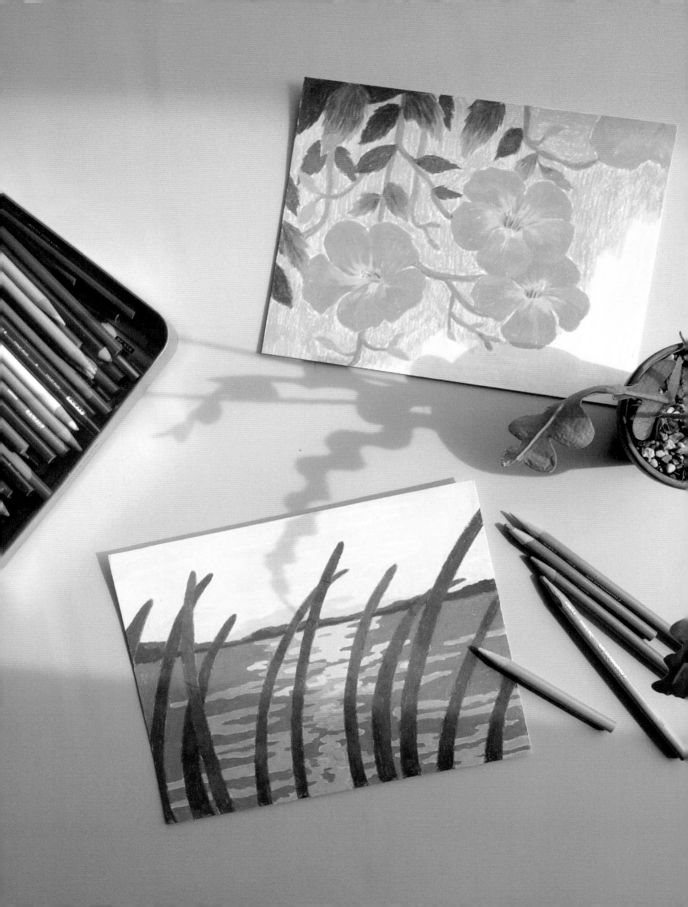

색연필을
만나다

색연필 컬러링의 기초를 배워요. 색연필 잡는
법부터 스트로크 연습, 채색 연습까지 기본적인
내용을 담았어요. 처음 그리는 분들도 차근차근
따라하면 색연필과 친해질 수 있을 거예요.

준비물

» 색연필

색연필은 크게 수성색연필과 유성색연필로 나눌 수 있습니다. 수성색연필은
은은하게 발색되며, 물이 닿으면 번지는 특징이 있어 수채화 같은 표현이
가능합니다. 반면 유성색연필은 부드럽게 칠해지고 선명한 발색이 특징
이며, 수성색연필과 다르게 물에 번지지 않아 보존성도 뛰어납니다.
이 책에서는 **프리즈마컬러 유성색연필 72색**을 사용했습니다. 블렌딩이
잘 되어 초보자분들도 쉽게 사용할 수 있어 추천합니다. 최소 12색부터
최대 150색 구성까지 다양하게 있습니다.

» 연필깎이

색연필을 사용하다 보면 심이 뭉뚝해지므로, 섬세한 부분을 칠할 때는 색
연필을 뾰족하게 깎아서 사용하는 것이 좋습니다. 연필깎이는 크게 수동
과 전동으로 나눌 수 있는데, 전동 연필깎이는 색연필을 좀 더 쉽고 빠르
게 깎을 수 있습니다. 저는 **홀아트 ELM 휴대용 전동 연필깎이 V3** 제품을
사용합니다. 제품 위쪽에 있는 구멍에 색연필을 넣으면 자동으로 깎이며,
세게 누를수록 좀 더 뾰족하게 깎을 수 있습니다. 연필깎이는 어떤 것을
사용해도 상관없으므로 기호에 맞는 것을 선택하면 됩니다.

» 종이

저는 색연필로 그림을 그릴 때 주로 켄트지 220g을 사용합니다. 'g(그램)'
의 숫자가 높을수록 좀 더 두꺼운 종이인데, 색연필로 그릴 때는
180~200g 정도의 종이를 사용하는 것을 추천합니다. 종이가 도톰
해야 색연필로 힘을 줘서 칠할 때 종이에 자국이 덜 나고, 완
성된 작품을 전시하거나 보관하기도 좋습니다. 이 책 뒤쪽에
도안이 인쇄된 컬러링 종이를 수록해놓았으니 따로 종이를 구매하지
않아도 괜찮습니다.

» 토시

색연필로 그림을 그리다 보면 색연필 가루가 많이 나오는데, 토시를 착용
하고 작업하면 옷이나 팔에 색연필 가루가 묻는 것을 방지해줍니다. '미
술 팔토시'라고 검색하면 쉽게 구입할 수 있습니다.

» 연필깍지

색연필을 거의 다 사용하여 짧아졌을 때, 색연필 뒤에 끼워서 길이를 늘리는 용도로 사용합니다.
짧아진 색연필은 손에 꽉 쥐기가 어려운데, 연필깍지를 사용하면 색연필을 더 오래 사용할
수 있습니다. '색연필깍지' 또는 '연필깍지'라고 검색하면 쉽게 구입할 수 있습니다.

색상표

프리즈마컬러 유성색연필 72색의 색상표입니다. 색상표를 만들어두면 그림을 그릴 때 원하는 색을 찾기 편합니다.

914 크림 cream	1084 진저 루트 ginger root
915 레몬 옐로 lemon yellow	916 카나리 옐로 canary yellow
1002 옐로우드 오렌지 yellowed orange	942 옐로 오커 yellow ochre
1003 스페니쉬 오렌지 spanish orange	1034 골든로드 goldenrod
917 선버스트 옐로 sunburst yellow	940 샌드 sand
918 오렌지 orange	921 페일 버밀리언 pale vermilion
922 포피 레드 poppy red	926 카민 레드 carmine red
924 크림슨 레드 crimson red	925 크림슨 레이크 crimson lake
930 마젠타 magenta	994 프로세스 레드 process red
995 멀베리 mulberry	929 핑크 pink
928 블러쉬 핑크 blush pink	927 라이트 피치 light peach
997 베이지 beige	939 피치 peach
931 다크 퍼플 dark purple	956 라일락 lilac
1008 파르마 바이올렛 parma violet	932 바이올렛 violet
1007 임페리얼 바이올렛 imperial violet	933 바이올렛 블루 violet blue
902 울트라마린 ultramarine	906 코펜하겐 블루 copenhagen blue
903 트루 블루 true blue	904 라이트 세룰리안 블루 light cerulean blue
1027 피콕 블루 peacock blue	1023 클라우드 블루 cloud blue

901 인디고 블루 indigo blue		992 라이트 아쿠아 light aqua	
905 아쿠아마린 aquamarine		1006 패럿 그린 parrot green	
1004 옐로 샤르트뢰즈 yellow chartreuse		989 샤르트뢰즈 chartreuse	
1005 라임필 limepeel		913 스프링 그린 spring green	
912 애플 그린 apple green		910 트루 그린 true green	
909 그래스 그린 grass green		911 올리브 그린 olive green	
908 다크 그린 dark green		948 세피아 sepia	
1021 제이드 그린 jade green		1083 퍼티 베이지 putty beige	
941 라이트 엄버 light umber		943 번트 오커 burnt ochre	
945 시에나 브라운 sienna brown		944 테라 코타 terra cotta	
937 터스칸 레드 tuskan red		947 다크 엄버 dark umber	
946 다크 브라운 dark brown		1051 웜 그레이 20% warm grey 20%	
1054 웜 그레이 50% warm grey 50%		1056 웜 그레이 70% warm grey 70%	
1060 쿨 그레이 20% cool grey 20%		1063 쿨 그레이 50% cool grey 50%	
1065 쿨 그레이 70% cool grey 70%		935 블랙 black	
1069 프렌치 그레이 20% french grey 20%		1072 프렌치 그레이 50% french grey 50%	
1074 프렌치 그레이 70% french grey 70%		938 화이트 white	
949 실버 silver		950 메탈릭 골드 metallic gold	

 # 기초 다지기

색연필 잡는 법

색연필을 어떻게 잡느냐에 따라 채색의 느낌이 달라집니다.
칠하는 대상에 따라 색연필 잡는 법을 바꿔가며 채색해보세요.

» 일반적으로 잡기

기본적인 방법으로, 연필을 잡듯이 편하게 잡고 채색합니다. 색연필 심을 종이 위에 가볍게 올려놓은 상태에서 살짝만 힘을 주어 색이 고르게 나오도록 칠합니다.

» 세워서 잡기

색연필을 세워서 잡고 채색합니다. 작고 정교한 부분을 칠하거나 진하게 칠할 때, 또는 강한 필압으로 칠해 색연필 결을 남길 때 사용합니다.

» 눕혀서 잡기

색연필을 눕혀서 잡고 손에 힘을 뺀 상태에서 채색합니다. 넓은 면적을 고르게 칠할 때, 또는 약한 필압으로 연하게 색을 쌓을 때 사용합니다.

색연필이 종이 위를 지나갈 때, 색연필 가루가 종이 위에 달라붙어 남는 흔적을 스트로크라고 합니다. 색연필 그림에서는 여러 개의 선이 모여서 면이 만들어지므로, 스트로크 연습이 매우 중요합니다. 색연필을 자유롭게 다룰 수 있을 때까지 충분히 연습해보세요.

» 가로선

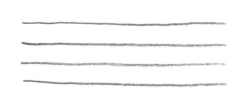

연필을 잡듯이 색연필을 편하게 쥐고 손날을 바닥에 붙입니다. 손목과 팔꿈치는 고정하고 어깨 관절을 이용해 팔 전체를 옆으로 이동하며 선을 긋습니다. 최대한 일정한 필압과 수평을 유지하며 그어보세요.

가로선 긋는 것에 익숙해지면 선의 간격을 좁혀서 그어보세요. 그다음에는 좌에서 우로 선을 그은 뒤, 색연필을 떼지 말고 우에서 좌로 다시 선을 그으면서 면을 고르게 칠하는 연습도 해보세요. 주로 배경이나 평평한 땅을 칠할 때 사용합니다.

» 세로선

손목과 팔꿈치는 고정하고 어깨 관절을 이용해 팔 전체를 아래로 이동하며 선을 긋습니다. 완벽하게 일자로 그리는 것보다는 선의 시작부터 끝까지 고른 필압으로 그리는 것에 초점을 두고 연습해보세요.

세로선의 간격을 좁혀서 그어보세요. 그다음에는 위에서 아래로 선을 그은 뒤, 색연필을 떼지 말고 아래에서 위로 다시 선을 그으면서 면을 고르게 칠하는 연습도 해보세요. 주로 배경이나 벽면을 칠할 때 사용합니다.

» 사선

아래에서 위로, 또는 위에서 아래로 자신에게 편한 방향으로 사선을 긋습니다. 이번에도 어깨 관절을 이용하고, 일정한 필압을 유지하며 선을 고르게 그어보세요.

사선의 간격을 좁혀서 그어보세요. 그다음에는 앞에서와 같은 방법으로 색연필을 떼지 말고 왔다갔다하면서 고르게 칠해보세요. 주로 기울어진 물체를 칠할 때, 또는 다양한 각도로 여러 번 연하게 덧칠할 때 사용합니다.

» 둥근 선

돼지 꼬리처럼 색연필을 동글동글 굴리면서 선을 그어보세요.

동글동글 선을 굴리면서 촘촘하게 칠해보세요. 직선으로 채색하는 것보다 따뜻하고 몽글몽글한 느낌이 듭니다. 주로 풀숲 등의 자연물을 그릴 때 사용합니다.

처음에는 선을 진하게 긋다가 끝부분으로 갈수록 손에 힘을 빼면서 얇고 연하게 마무리합니다. 끝부분에서는 손목의 스냅을 이용하여 살짝 떼면서 그어보세요.

간격을 점점 좁혀가며 선을 그어보세요. 선의 방향이 일정하도록 신경 쓰면서 고르게 칠해보세요. 주로 풀을 그리거나 꽃잎의 결처럼 끝을 날렵하고 연하게 표현할 때 많이 사용합니다.

» 교차한 선(크로스 해칭)

일정한 방향으로 사선을 여러 개 그은 다음, 반대 방향으로 사선을 교차하며 그어보세요.

일정한 방향으로 연하게 칠하고, 반대 방향으로 겹쳐서 칠해보세요. 여러 번 반복하면 진하고 촘촘하게 채색됩니다. 빈틈없이 진하게 칠해야 하는 부분에 많이 사용합니다.

스트로크 연습을 충분히 해보았다면, 채색할 때 많이 쓰이는 기법들을 배워보아요.

하나하나 직접 따라 해보면서 손으로 익히고 이해하는 것이 중요하답니다.

본격적인 컬러링을 시작하기 전에 충분히 연습하면 훨씬 수월하게 그림을 완성할 수 있을 거예요.

» 다양한 색 표현하기

① 한 가지 색으로 톤 조절하기

같은 색이라도 여러 번 겹쳐서 칠하면 다양한 색을 표현할 수 있습니다. 고르고 균일하게 칠하도록 신경 쓰면서 톤 조절을 연습해보세요.

② 여러 가지 색 혼합하기

두 가지 이상의 색을 겹쳐서 칠해 혼색을 표현해봅니다. 이때 각각의 색을 연한 톤으로 여러 번 겹쳐서 칠해야 색을 고르게 혼합할 수 있습니다. 원하는 색이 나올 때까지 번갈아가며 칠해보세요.

① 그러데이션 연습하기

색연필을 좌우 또는 위아래, 사선으로 칠하다가 진행 방향으로 천천히 이동하면서 점점 힘을 빼고 칠합니다.

② 그러데이션으로 블렌딩하기

 주의!

그러데이션 기법을 이용하여 두 가지 색을 자연스럽게 섞어 봅니다. 각각의 색을 서로 반대 방향으로 그러데이션을 주면, 그러데이션의 연한 부분이 겹쳐지면서 색이 자연스럽게 섞입니다. 두 가지 색이 부드럽게 섞일 때까지 번갈아가며 칠해줍니다.

두 가지 색을 섞을 때는 일정한 방향으로 칠해주어야 합니다. 여러 방향으로 칠하게 되면 중간중간 튀는 부분이 생겨서 부드러운 그러데이션을 만들 수 없습니다.

① 약한 필압

 주의!

하늘처럼 연하고 고르게 색을 표현해야 할 때, 또는 한 가지 색 위에 다른 색을 부드럽게 겹쳐서 칠할 때 사용합니다. 색연필을 눕혀서 잡은 다음 힘을 빼고 일정한 방향으로 고르게 칠해줍니다.

약한 필압이지만 여러 방향으로 칠할 경우 깔끔하고 부드러운 느낌이 들지 않습니다. 필압이 약할수록 색연필의 결이 잘 보이기 때문에 일정한 방향으로 고르게 칠하는 것이 중요합니다.

안심Touch

② 강한 필압

색연필의 결을 남기면서 거친 느낌을 줄 때 사용합니다. 색연필을 세워서 힘을 주고 칠합니다. 주로 나뭇잎이나 나무기둥 등 거친 질감의 물체를 칠할 때 사용합니다. 색을 겹쳐서 칠할 때도 강한 필압으로 밑색을 칠한 다음, 마찬가지로 강한 필압으로 좀 더 진한 색을 덧칠합니다.

강한 필압으로 진하게 칠한 부분 위에 다시 강한 필압으로 덧칠하는 기법은 색이 부드럽게 섞이지 않고 색연필 결이 잘 드러납니다. 그러므로 거친 질감의 물체를 칠할 때, 색연필 결을 강조하고 싶을 때만 사용하는 것이 좋습니다. 또한, 밑색을 칠할 때 너무 세게 반복해서 칠하면 종이에 가루 먹음이 심해져 종이가 미끌거리면서 색이 더이상 칠해지지 않습니다. 강한 필압으로 칠하더라도 한번 칠한 곳은 계속 반복해서 칠하지 않는 것이 좋습니다.

③ 강했다가 약해지는 필압

꽃잎처럼 결을 살려서 부드럽게 그러데이션을 줄 때 사용합니다. 강약을 조절하여 결을 따라 선을 그으며 채색합니다. 진하게 칠해야 하는 부분부터 선을 시작하고, 끝으로 갈수록 여리게 빼면서 마무리합니다.

» 결 방향 살려서 채색하기

물체의 모양에 따라 방향을 맞춰 칠하면 깔끔한 느낌이 들고 입체감도 살아납니다. 곡선 모양의 잎이나 꽃잎, 풀을 칠할 때도 스케치선을 따라 방향을 유연하게 바꾸어가며 칠합니다. 인공물을 채색할 때는 주로 직선을, 자연물을 채색할 때는 곡선이나 유연한 선을 사용하면 자연스럽습니다.

그러데이션으로 칠하기 색연필 결자국 남기면서 칠하기 색 끊어서 칠하기

같은 대상이더라도 채색 방법에 따라 다양한 느낌을 줄 수 있습니다. 자신이 원하는 느낌으로 자유롭게 채색 방법을 바꾸어 칠해보세요.

 Tip! 저는 그림을 그릴 때 색을 끊어서 칠하는 기법을 가장 많이 사용합니다. 색을 겹쳐 칠하거나 그러데이션을 넣지 않고 영역을 나누어 칠하는 방법입니다. 이 방법은 그러데이션을 많이 사용한 그림의 배경이나. 물결 또는 풀을 칠할 때 많이 사용합니다. 이렇게 칠할 경우 그림이 지루해지지 않고 각각의 색이 눈에 확 띄어 독특하고 강한 인상의 그림으로 완성됩니다.

무채색의 산과 대비되는 노을의 색과 흐름을 강조하기 위해 색을 끊어서 칠했습니다.

꽃을 칠할 때 그러데이션을 많이 사용했기 때문에 배경은 서로 다른 두 가지 색을 끊어서 칠했습니다.

물의 흐름과 윤슬의 반짝임을 강하게 표현하기 위해 색을 끊어서 칠했습니다.

① 특정 부분 강조해서 칠하기

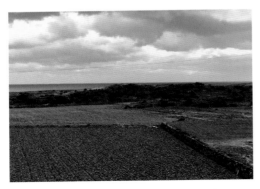

01 사진에서 강조하고 싶은 부분을 정합니다.

이 사진에서는 다양한 색감의 구름. 멀리 있는 바다. 가장 앞쪽의 논밭을 꼽을 수 있습니다. 만약 하늘을 강조하고 싶다면 땅의 영역보다 하늘의 영역을 더 넓게 그려야 합니다. 멀리 있는 바다도 눈에 띄는 색을 사용하면 충분히 강조할 수 있지만, 논밭의 뒤쪽에 있는 낮은 언덕이 바다의 경계선과 겹쳐있기 때문에 둘 중 한 가지는 생략하여 그림의 포인트를 좀 더 정확히 드러내는 것이 좋습니다. 저는 논밭과 그 뒤에 있는 언덕을 강조하여 그려보겠습니다.

02 간단하게 영역을 나누어 스케치합니다.

스케치는 최대한 간단하게 합니다. 연필로 스케치할 경우 채색할 때 연필선이 번져 그림이 지저분해질 수 있으므로 연한 색의 색연필로 밑그림을 그리는 것이 가장 좋습니다.

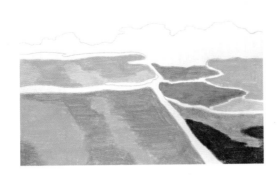

03 그림의 포인트 부분을 채색합니다.

그림의 주제로 설정한 논밭을 가장 먼저 채색합니다. 포인트 부분을 먼저 칠하는 이유는 주제보다 덜 중요한 대상을 주제 부분의 색감에 맞춰 칠할 수 있기 때문입니다. 논밭의 가장 넓은 부분을 칠할 때는 단색으로 전부 칠하기보다는 중간에 다른 색을 넣어 칠해주면 그림이 단조로워지는 것을 막을 수 있습니다.

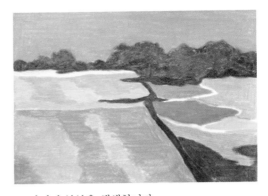

04 나머지 부분을 채색합니다.

포인트 부분을 다 칠했다면 그와 가장 어울리는 색으로 나머지 영역을 칠해 그림을 완성합니다. 논밭에 밝은색이 많이 들어갔기 때문에 뒤쪽의 언덕은 어두운 녹색을 사용했습니다. 밝은 부분이 있다면 어두운 부분도 있어야 그림에 균형이 잡힙니다. 또한, 포인트 부분에 다양한 색감을 사용했기 때문에 하늘은 한 가지 색으로 단순하게 칠하여 논밭에 시선이 집중되도록 했습니다.

② 주제 부분이 단조로운 색감일 경우 배경색에 포인트 주기(p.32 단아한 백목련)

01 목련은 연하고 은은한 색이어서 채색을 다 했는데도 미완성의 느낌이 듭니다.

02 이런 경우 목련을 더 진한 색으로 강조하기보다는, 배경색에 목련과 대비되는 독특한 색감을 사용하여 연한 색의 목련이 더 눈에 띄도록 만들어줍니다.

흰색에 가까운 목련은 어떤 배경색이든 다 잘 어울리지만 맑은 하늘 같은 느낌을 주기 위해 형광빛을 띠는 하늘색으로 칠했습니다.

03 목련과 배경색이 너무 동떨어져 보이지 않도록 목련에도 배경색을 조금씩 칠합니다.

중심 대상과 전혀 다른 느낌의 색으로 배경을 칠했다면, 중심 대상에 배경색 또는 배경색과 비슷한 색을 조금씩 칠하여 두 가지 색이 어우러지게 하는 것이 중요합니다.

③ 중간색을 넣어 색감을 조화롭게 표현하기(p.134 붉은 해와 윤슬)

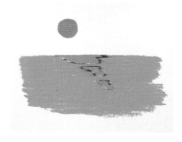 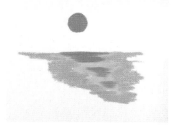 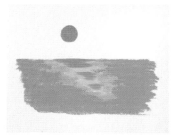

01 붉은 해가 물에 비치는 모습을 표현한 그림입니다. 이렇게 채색하면 깔끔한 느낌이 들기는 하지만 색감이 풍성해 보이지는 않습니다.

02 이런 경우 중간색을 넣어줍니다.

중간색이란 색과 색 사이를 이어주는 색으로, 쉽게 말해 두 가지 색을 섞었을 때 나오는 색을 생각하면 됩니다. 예를 들어 빨간색에서 파란색으로 넘어갈 때 보라색 계열의 색을 중간에 넣어주면 그림이 훨씬 부드럽고 풍성해 보입니다. 이 그림에서는 빨간색보다 좀 더 연한 살구색으로 빨간색 옆쪽을 칠해주었고, 살구색과 민트색을 이어주기 위해 두 가지 색의 중간색인 회색을 칠해주었습니다.

03 마지막으로 민트색을 칠해 그림을 완성합니다.

중간색이 많으면 많을수록 부드러운 느낌의 그림이 되지만, 너무 많을 경우 강조해야 할 포인트 색상의 힘이 없어집니다. 그래서 중간색은 두세 가지 정도만 넣는 것을 추천합니다.

 # 연습하기

» 뭉게구름

01 연한 색이나 하늘을 칠할 색(904번)으로 구름의 테두리를 그립니다. 구름에는 정해진 모양이 없으므로 울퉁불퉁한 모양으로 자유롭게 그립니다.

02 하늘색(904번)으로 구름의 외곽선을 따라 칠한 뒤 하늘을 칠합니다.

뭉게구름은 울퉁불퉁한 모양이 특징이므로 외곽선을 동글동글한 선으로 칠하면 모양을 잘 살릴 수 있어요.

03 연한 회색(1060번)으로 구름 아랫부분의 그림자를 칠합니다.

구름을 그릴 때 울퉁불퉁하게 그린 것처럼 그림자도 울퉁불퉁한 모양으로 칠해야 자연스러워요. 동글동글 선을 굴리면서 아주 연하게 칠해주세요. 올록볼록 입체적으로 생긴 구름의 모양을 만들기 위해 부분 부분 불규칙하게 칠해주세요.

04 같은 색(1060번)으로 구름 윗부분의 그림자를 칠합니다.

뭉게구름은 올록볼록하게 생겼기 때문에 윗부분에도 그림자가 져요. 아랫부분을 칠할 때보다는 작은 면적으로 조금씩 칠해주세요.

05 연한 하늘색(1023번)으로 3번, 4번에서 칠한 영역의 위쪽과 옆쪽을 아주 연하게 조금씩만 칠합니다.

약한 필압으로 울퉁불퉁하게 칠해요. 이렇게 칠하는 이유는 구름의 그림자를 좀 더 부드럽게 만들고 하늘색 배경과 하얀색 구름을 잘 어우러지게 표현하기 위함이에요.

06 흰색(938번)으로 구름의 빈 공간을 칠합니다.

흰색은 칠해도 색이 잘 안 보이지만, 만약 그림이 빛에 반사될 경우 아무것도 칠하지 않은 부분에 종이의 질감이 보일 수 있으므로 흰색을 칠해주는 것이 좋아요. 구름과 하늘의 경계 부분을 칠할 때 너무 강한 필압으로 칠하면 하늘색이 번져 구름이 지저분해질 수 있으므로 적당한 필압으로 조심해서 칠해주세요.

» 나무 기둥

01 나무 기둥에서 가장 어두운색(947번)으로 나무 기둥의 테두리를 그립니다. 그다음 나무 기둥의 한쪽 가장자리를 위주로 칠한 뒤, 반대편도 조금 칠합니다.

짧은 선을 사용해 세로로 결을 살려 칠해요. 나무 기둥처럼 단단하고 거친 질감을 표현할 때는 강한 필압으로 색연필 결을 진하게 남기면서 불규칙한 모양을 만들어주는 것이 좋아요.

02 중간색(937번)으로 좀 더 안쪽을 이어서 칠합니다.

1번과 같은 방법으로 칠해요. 빈 공간을 남길 때도 어느 부분은 많이 칠하고, 어느 부분은 적게 칠해서 전체적으로 불규칙한 모양을 만들어주세요.

03 가장 밝은색(943번)으로 빈 공간을 칠합니다.

너무 촘촘하게 칠하기보다는 적당히 빈틈을 남기면서 칠해야 색연필 선이 보이면서 거친 질감이 살아나요.

» 나뭇잎

01 나뭇잎에서 밝은색(912번)으로 나뭇잎의 테두리를 그립니다. 그다음 나뭇잎 윗부분부터 2/3 정도 칠합니다.

나뭇잎의 테두리 근처는 색연필을 동글동글 굴리면서 울퉁불퉁한 모양을 살려서 칠하고. 안쪽의 넓은 부분은 짧은 선을 여러 방향으로 교차하면서 칠해요.

02 어두운색(911번)으로 아랫부분을 칠합니다.

1번과 같은 방법으로 칠해요.

03 같은 색(911번)으로 1번에서 칠했던 부분을 조금씩 덧칠합니다.

어두운 부분과 밝은 부분을 자연스럽게 연결하는 과정이에요. 색연필을 동글동글 굴리면서 불규칙한 모양으로 칠해주세요. 앞에서 칠한 밝은색과 섞이면서 자연스럽게 중간색이 만들어져요.

» 꽃잎

01 꽃잎에서 가장 연한 색(1003번)으로 꽃잎의 테두리를 그린 뒤, 꽃잎의 안쪽을 칠합니다.

선의 강약을 조절하며 꽃잎의 결을 따라 아래에서 위로 칠해요. 꽃잎은 자연물이기 때문에 어느 부분은 좀 더 튀어나오게. 어느 부분은 좀 더 들어가도록 불규칙하게 칠해주는 것이 좋아요.

02 좀 더 진한 색(1002번)으로 1번에서 칠한 부분 위쪽을 칠합니다.

꽃잎의 결을 따라 1번에서 칠한 부분과 그러데이션 되도록 칠해요. 이번엔 위에서 아래로 칠하는 것이 편해요.

03 좀 더 진한 색(918번)으로 꽃잎의 끝부분을 칠합니다.

빈 공간을 채우면서 꽃잎의 결을 따라 칠하고, 2번에서 칠한 부분과 그러데이션 되도록 칠해주세요.

04 가장 진한 색(922번)으로 꽃잎
끝부분을 덧칠합니다.

지금까지 꽃잎의 밑색을 칠했다면,
이제 꽃잎의 무늬를 넣어줄 거예요.
결을 따라 칠하되, 어느 부분은 더 튀
어나오게, 어느 부분은 쑥 들어가게
불규칙한 무늬를 만들면서 칠해주세
요. 꽃잎 안쪽으로 갈수록 색이 연해
지므로 무늬 또한 안쪽으로 갈수록
점점 연하게 칠하는 것이 좋아요.

05 같은 색(922번)으로 꽃잎 중간
부터 아래쪽까지 결을 넣어줍
니다.

4번에서 칠했던 것보다 손에 힘을
빼고 연하게 칠해요. 불규칙한 모양
으로 꽃잎에 부분 부분 길게 무늬를
넣어주세요.

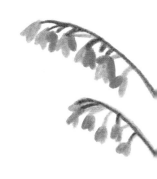

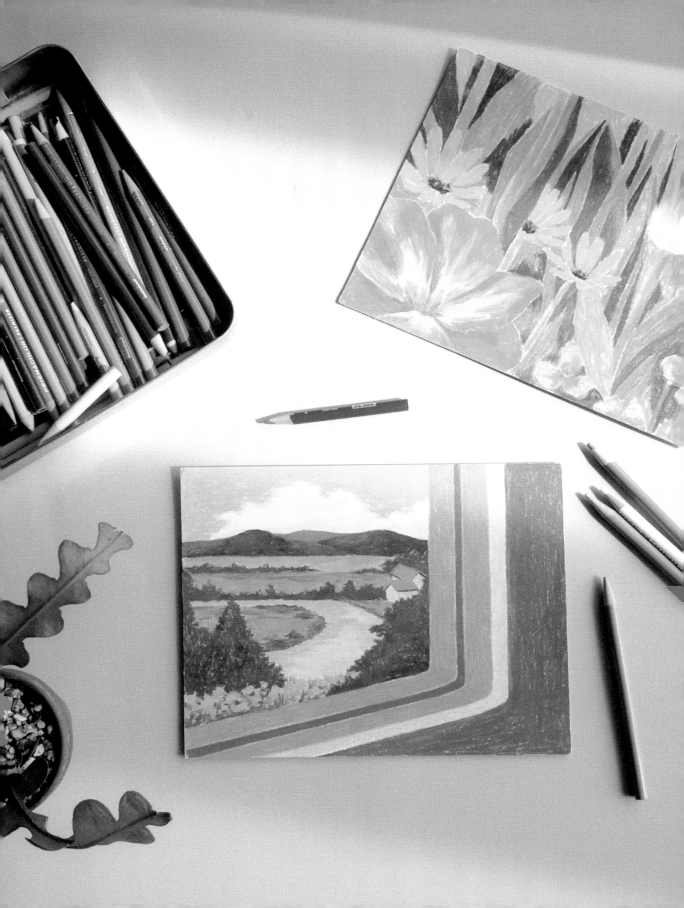

아름다운
풍경을 만나다

16가지의 아름다운 풍경 그림을 난이도 순으로
수록했어요. 사각사각 종이를 천천히 채워 나가
면서 색연필만이 가지고 있는 따뜻함과 여유를
느껴보세요.

※ 과정 사진은 원본과 비슷한 색상 구현을 위해 보정 작업을 거쳤으나,
 실제 색상과는 차이가 있을 수 있습니다.

호수 위로 뜬 푸른 달

: 푸른 달이 뜨는 시간, 조용한 호숫가에는 물결 소리와 풀잎 스치는 소리만 들려온다.

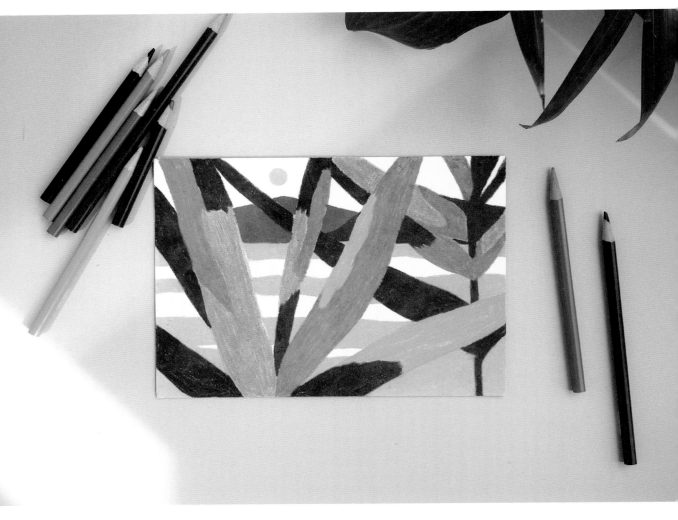

Color
904 908 909 910 1005 1056 1065

Note 잎을 칠할 때 부드럽게 그러데이션을 넣지 않고 영역을 비교적 명확하게 나누어 뚝뚝 끊어지게 칠했어요.
그러데이션을 넣지 않고 색을 끊어 칠하면 색이 섞이지 않고 고유의 색이 그대로 그림에 올라가기 때문에
일반적인 잎 표현과는 다른 독특한 느낌을 줄 수 있어요.

01 910번으로 오른쪽에 있는 풀잎 두 개를 부분 부분 칠합니다.

풀잎의 결을 살려 진하게 칠해요. 영역을 나누는 기준은 없으므로 불규칙한 모양으로 자유롭게 칠해도 괜찮아요.

02 909번, 1005번으로 풀잎을 이어서 칠합니다.

마치 퍼즐 조각을 맞추듯이 풀잎의 빈 공간을 손 가는 대로 조각조각 채워보세요.

03 908번으로 풀잎과 줄기의 빈 공간을 모두 칠합니다.

② 산

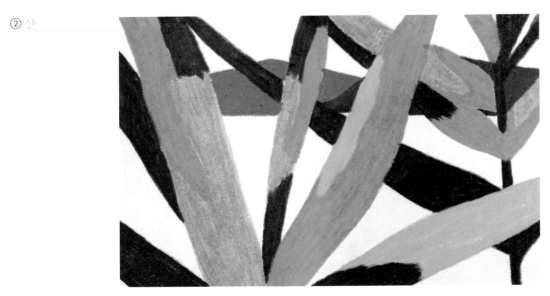

04 1056번, 1065번으로 뒤쪽에 있는 산을 각각 칠합니다.

이번에는 결을 신경 쓰지 말고 크로스 해칭 기법(p.15)을 사용해 빈틈없이 진하게 칠해요.

③ 달

05 904번으로 하늘에 보름달을 그립니다.

저는 보름달을 그렸는데, 초승달이나 그믐달 등 자신이 좋아하는 모양으로 자유롭게 그려보세요.

④ 호수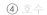

06 904번으로 호수의 영역을 나누어 부분 부분 칠하면 완성입니다.

가로로 부드럽게 휘어지는 곡선을 그어 일렁이는 호수의 물결을 표현해요. 그다음 영역 안쪽을 빈
틈없이 진하게 칠해주세요.

단아한 백목련

: 고운 선과 색을 가진 단아한 백목련, 하늘에 닿으면 구름처럼 조용히 피어난다.

Color

908 910 914 946 992 1021

1069 1084

Note 우아한 느낌의 백목련을 그려보아요. 꽃잎 색이 비교적 연하고 수수하므로 배경은 화사하고 튀는 색감을 선택하여 목련이 더욱 돋보이게 채색했어요. 하지만 배경과 꽃의 색감 차이가 너무 크면 그림이 어색해 보일 수 있으므로, 배경색을 꽃잎에도 조금씩 칠해 전체적으로 조화로워 보이게 해주었어요.

01 1021번으로 가지를 부분 부분 칠합니다.

가지에 얼룩무늬를 그리듯 자유롭게 영역을
나누고, 영역 안쪽을 빈틈없이 진하게 칠해주
세요.

경계를 풀어준 부분

02 908번으로 가지를 이어서 칠합니다.

어느 부분은 경계를 명확하게 나누고, 어느
부분은 경계를 부드럽게 풀어주면서 칠하면
좀 더 자연스러운 느낌을 줄 수 있어요.

03 946번으로 가지의 빈 공간을 모두 칠하고, 1번에서 칠한 부분도 조금씩 덧칠합니다.

이렇게 색을 겹쳐서 칠할 경우 두 가지 색이 블렌딩되면서 그림의 색감이 다양해지는 효과가 있어요. 얼마나 진하게 덧칠하느냐에 따라서도 색이 달라지니 필압에 변화를 주면서 칠해보세요.

② 꽃잎

04 914번으로 각 꽃잎의 영역을 나누어 윗부분부터 반 이상 칠합니다.

꽃잎의 가장 밝은 부분이므로 가장 넓은 면적으로 칠해요. 이때 꽃잎끼리 맞닿은 부분은 살짝 띄어서 칠해 꽃잎을 구분해주세요.

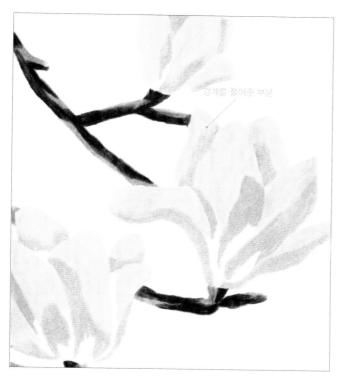

경계를 풀어준 부분

05 1084번으로 꽃잎을 이어서 칠합니다.

꽃잎끼리 맞닿은 부분을 위주로 칠해 음영감을 더해요. 이때 어느 부분은 경계를 명확하게 나누고, 어느 부분은 경계를 부드럽게 풀어주면서 칠하면 좀 더 자연스러운 느낌을 줄 수 있어요.

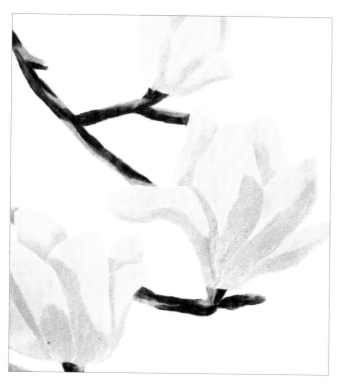

06 1069번으로 꽃잎의 빈 공간을 모두 칠합니다.

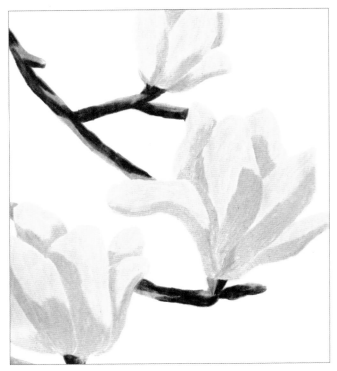

07 910번으로 꽃잎을 부분 부분 칠합니다.

배경을 칠할 색과 비슷한 색을 꽃잎에 살짝 칠해서 꽃과 배경이 잘 어우러지게 만드는 과정이에요. 색감만 살짝 더해주는 것이므로 꽃잎 아래쪽이나 가장자리를 조금씩만 칠해 주세요.

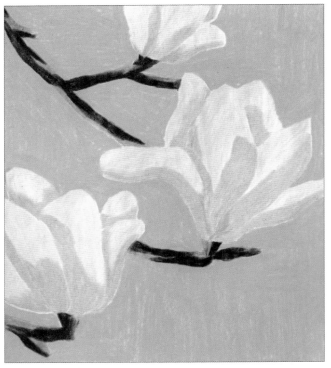

③ 배경

08 992번으로 배경을 칠하면 완성입니다.

배경의 면적이 넓으므로 여유를 갖고 천천 히 채워나가요. 색연필은 칠하는 방향대로 결이 보이기 때문에 단색으로 칠하더라도 한 방향으로 일정하고 균일하게 칠해주는 것이 좋아요. 하지만 가지나 꽃잎의 주변은 모양이 복잡하여 일정한 방향으로 칠하기 어려우므로, 가지와 꽃잎의 모양을 따라 방 향을 바꿔가며 칠해도 괜찮아요.

tip 배경은 자신이 좋아하는 색으로 바꿔서 칠 해도 좋아요. 목련은 연한 색이기 때문에 배경을 좀 더 화사하거나 진한 색으로 칠해 야 목련이 돋보여요. 그동안 사용해보지 않 았던 독특한 색으로 칠해보는 것도 재미있 어요. 다만 앞에서 설명한 것처럼 배경색을 목련 꽃잎에도 조금씩 칠해 잘 어우러지게 해주세요.

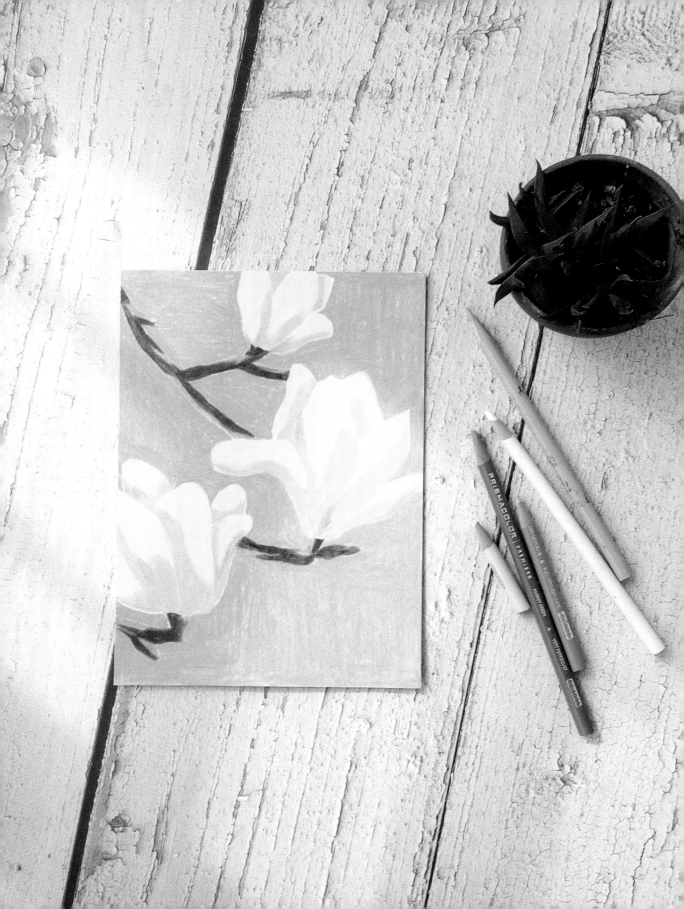

분홍 노을빛 하늘

: 분홍빛으로 물들어가는 하늘. 항상 보았던 일상 속 풍경인데 새삼 감사하고 행복한 느낌.

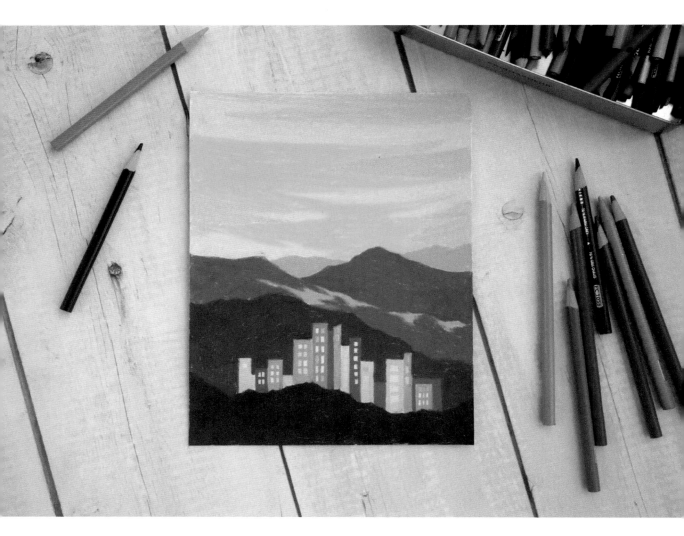

Color

914	927	928	935	939	1021	1051
1054	1056	1060	1063	1065	1074	1083

Note 분홍빛으로 물드는 하늘을 강조하기 위해 건물과 산에는 톤 다운된 색감을 사용했어요. 어두운색의 산, 건물 외벽과는 대조적으로 하늘과 창문에 밝은색을 사용하여 마치 빛이 나는 듯한 느낌을 주었어요.

01 1051번으로 가장 뒤쪽의 산을 칠하고,
앞에서 세 번째에 있는 산도 부분 부분
칠합니다.

맨 뒤의 산은 빈틈없이 진하게 칠하고, 세 번
째 산을 칠할 때는 네 번째 산과 겹치는 부
분을 위주로 칠해요. 이때 산의 결을 따라 색
연필을 좌우로 움직이면서 칠하고, 너비를
조금씩 좁혀가며 위에서 아래로 내려와요.
산의 거친 느낌을 표현하려면 뾰족뾰족하고
불규칙한 모양을 만들어주는 것이 좋아요.

02 1074번으로 네 번째 산을 부분 부분
칠합니다.

세 번째 산을 칠할 때와 같은 방법으로 칠하
고, 산 가운데에는 길게 골짜기를 만들면서
칠해주세요.

03 1054번으로 세 번째, 네 번째 산의 빈 공간을 칠합니다.

앞에서 칠한 부분이 조금 덮여도 괜찮으니, 산의 결을 따라서 꼼꼼하게 칠해요.

04 1056번으로 두 번째 산을 칠합니다.

실수로 건물 부분까지 칠해버리지 않도록 건물 경계선 바깥쪽을 먼저 깔끔하게 칠한 뒤, 나머지 부분을 칠해요. 산 윗부분도 마찬가지로 울퉁불퉁한 경계선을 따라 조심해서 칠해 놓은 뒤, 안쪽을 칠하면 좀 더 쉬워요.

05 935번으로 첫 번째 산을 칠합니다.

② 건물

06 1021번, 1060번, 1063번, 1065번으로 건물들을 칠합니다.

나란히 붙어 있는 건물에는 서로 다른 색을 칠해서 구분하고, 건물 가운데에는 네모난 모양의 창문을 비워두고 칠해요. 가로세로로 선을 교차하면서 그어 창문의 크기와 모양을 잡은 뒤, 선 바깥쪽을 채우면서 칠하면 쉬워요. 또한, 건물마다 창문의 모양을 다양하게 만들어주면 그림이 좀 더 재미있어져요.

07 914번, 927번, 939번으로 창문을 칠합니다.

하나의 건물에도 창문 색을 다양하게 섞어가며 칠하면 좀 더 생동감을 줄 수 있어요.

③ 하늘

08 928번으로 분홍빛 노을을 칠합니다.

노을 모양을 따라 가로로 결을 살려 칠해요.

09 1083번으로 노을을 이어서 칠합니다.

8번에서 칠한 노을과 비슷한 모양으로 분홍빛
노을 사이사이와 하늘 상단을 칠해요.

10 927번으로 하늘의 빈 공간을 모두 칠
하면 완성입니다.

풀숲 너머의 바다와 윤슬

: 바람결에 흔들리는 풀잎 사이로 보이던 푸른 바다와 윤슬. 아직도 눈을 감으면 파도 소리가 들린다.

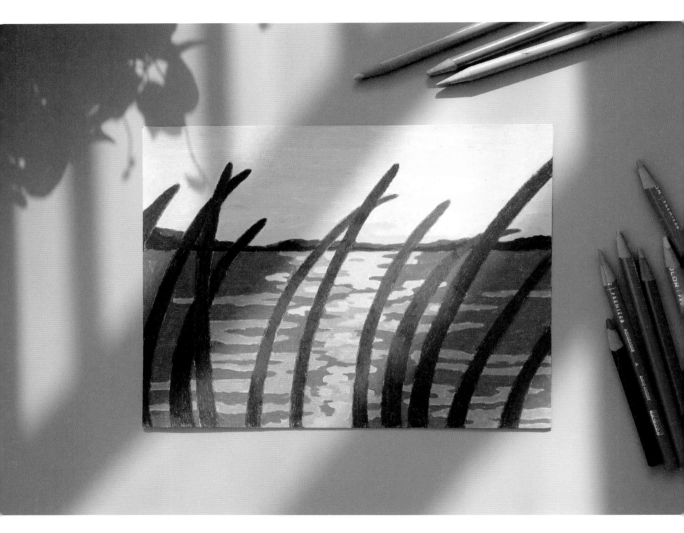

Color

908	911	914	915	1003	1021
1023	1027	1056	1074		

Note 풀잎 사이로 보이는 바다의 윤슬이 그림의 주제인 만큼, 그림의 중앙에 윤슬을 배치했어요. 이렇게 강조하고 싶은 대상을 그림 가운데에 배치하면 시선을 집중시키기 쉽지만, 그림의 구도가 단조로워질 수 있어요. 그래서 풀잎들을 사선으로 자유롭게 그려 생동감을 더했어요.

① 풀잎

01 911번으로 풀잎을 부분 부분 칠합니다.

풀잎의 결을 따라 색연필을 위아래로 움직이면서 칠해요. 풀끼리 겹쳐지는 부분은 한쪽 풀만 칠해
서로 구분해주세요.

02 908번으로 풀잎의 빈 공간을 모두 칠합니다.

큰 차이는 없지만 조금 다른 두 가지 색으로 풀잎을 칠해서 그림이 단조롭지 않게 만들어주었어요.
또한, 풀잎이 앞뒤로 겹쳐져 있는 부분을 서로 다른 색으로 칠해 구분해주면 그림에 공간감을 더하
는 효과도 있어요.

03 915번으로 산 위쪽의 구름을 칠하고, 바다에 반짝이는 윤슬을 위쪽부터 반 정도 칠합니다.

04 1003번으로 바다 아래쪽의 윤슬을 칠하고, 3번에서 칠한 중간 지점의 윤슬도 조금씩 덧칠합니다.

덧칠할 때는 부드럽게 색이 섞이도록 약한 필압으로 군데군데 칠해요.

05 1021번으로 바다 위의 물결을 칠합니다. 그다음 윤슬 사이사이에도 물결을 그려 넣습니다.

그림이 복잡할 경우 스케치는 최대한 간단하게 하고, 채색 단계에서 빈 공간에 자유롭게 그려 넣는 것이 좀 더 그리기 쉬워요. 이 그림은 윤슬과 물결이 복잡하게 섞여있기 때문에 윤슬을 먼저 칠한 다음, 그 사이사이에 물결을 그려 넣었어요. 꼭 저와 똑같이 그리지 않아도 괜찮으니, 구불구불한 모양으로 자유롭게 그려보세요.

06 1027번으로 바다의 빈 공간을 모두 칠합니다.

구불구불한 모양의 윤슬과 물결을 잘 피해서 칠해요. 먼저 윤슬과 물결의 윤곽선을 따라 조금 칠해 놓은 다음 바깥쪽을 칠하면 좀 더 쉽고 빠르게 칠할 수 있어요. 흰 부분이 보이는 곳은 여러 번 덧 칠하여 빈틈없이 진하게 칠해주세요.

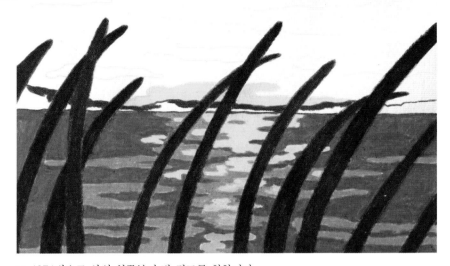

07 1074번으로 산의 위쪽부터 반 정도를 칠합니다.

산의 윤곽선을 따라서 가로로 길게 칠하고, 아래쪽은 울퉁불퉁한 모양을 만들면서 칠해주세요.

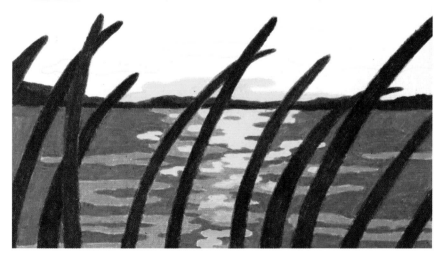

08 1056번으로 산의 빈 공간을 모두 칠합니다.

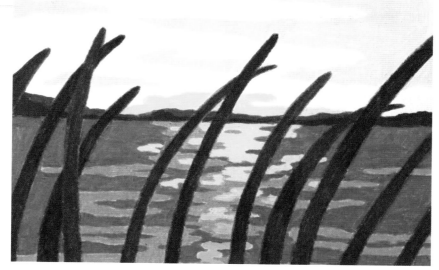

09 914번으로 구름을 칠합니다.

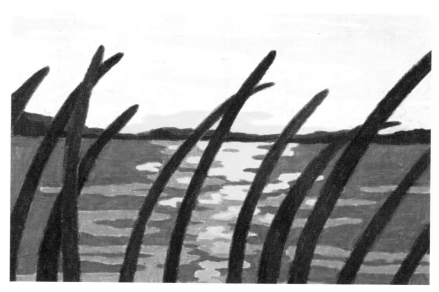

10 1023번으로 하늘의 빈 공간을 모두 칠하면 완성입니다.

짙은 초록의 여름

: 계절은 돌고 돌아 어느덧 여름, 점점 짙어지는 여름의 색과 빛의 기록.

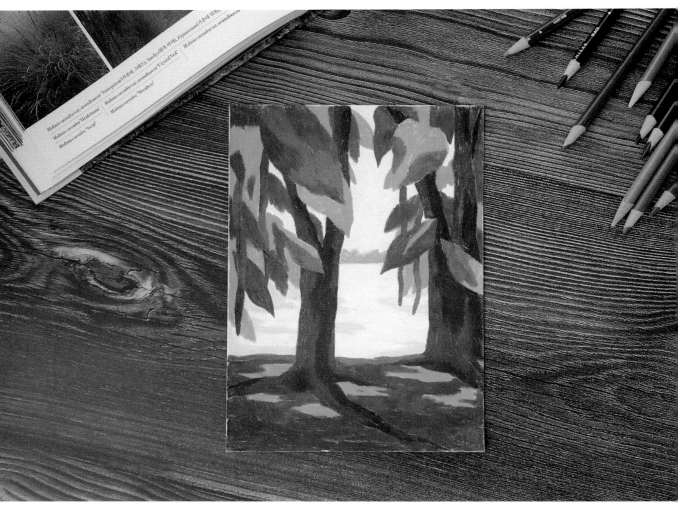

Color

901	908	909	911	912	914
946	947	948	1005	1023	1060

Note

여름의 짙은 초록 색감을 강조하기 위해 그림 중앙은 밝은색으로, 가장자리의 나무와 땅은 어두운색으로
칠했어요. 나뭇잎을 칠할 때도 그러데이션을 주지 않고 색을 끊어서 칠했는데, 이렇게 하면 색감이 다양해
지면서 좀 더 풍성한 느낌을 줄 수 있어요.

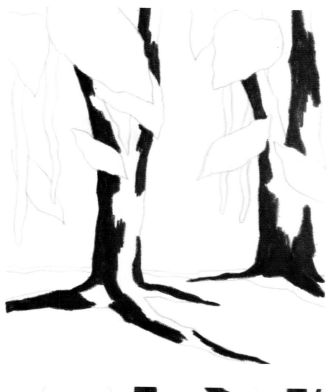

① 나무 기둥

01 946번으로 나무 기둥을 부분 부분 칠합니다.

나무 기둥의 결을 따라 색연필을 위아래로 움직이면서 칠하고, 나무껍질의 거친 느낌을 표현하기 위해 불규칙한 모양을 만들면서 칠해요. 빈 공간은 좀 더 어두운 톤으로 칠할 것이므로, 기둥의 갈래 부분과 같이 그늘 져서 어둡게 보이는 부분은 남겨두어요.

tip 조금 어렵다면 23p의 나무 기둥 칠하기를 참고해보세요.

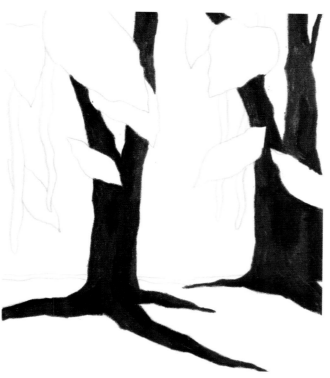

02 947번으로 나무 기둥의 빈 공간을 모두 칠합니다.

나뭇결을 아주 섬세하게 표현하지는 않았지만, 명도 차이가 있는 두 가지 갈색을 교차하면서 칠해 색연필의 결을 살리고, 음영감을 더했어요. 이렇게 하나의 면적을 칠할 때도 두 가지 이상의 색을 사용하면 그림이 훨씬 깊이 있고 풍성해 보여요.

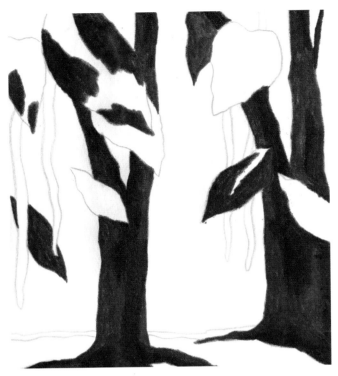

② 나뭇잎

03 908번으로 나뭇잎을 부분 부분 칠합니다.

잎의 결을 따라 진하게 칠하고, 큰 잎은 불규
칙한 모양으로 영역을 나누어 칠해요.

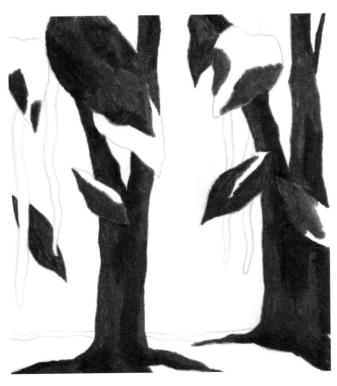

04 911번으로 나뭇잎을 이어서 칠합니다.

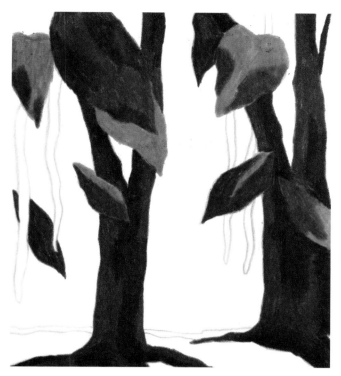

05 909번, 912번으로 나뭇잎의 빈 공간을
모두 칠합니다.

비슷한 녹색 계열이지만 명도와 채도에 다
양하게 변화를 주어 칠하면 좀 더 풍성하고
입체적인 느낌이 들어요. 특히 909번처럼 푸
른빛을 띠는 녹색은 여름의 싱그러운 느낌
을 더해줄 수 있어요.

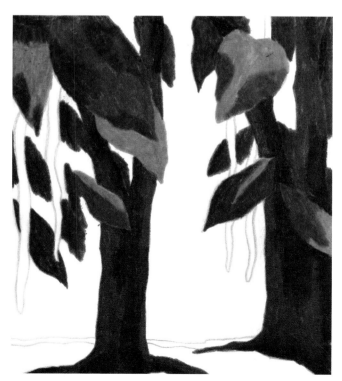

06 908번으로 빈 공간에 나뭇잎을 좀 더
그려 넣습니다.

나뭇잎의 모양과 크기를 다양하게 그리고,
방향에도 조금씩 변화를 주면 훨씬 자연스
러워요.

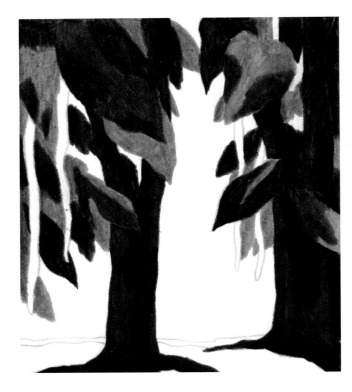

07 909번, 912번으로도 나뭇잎을 좀 더 그려 넣습니다.

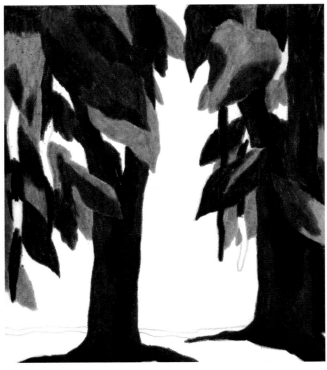

③ 나무줄기

08 901번으로 길게 내려온 나무줄기를 부분 부분 칠합니다.

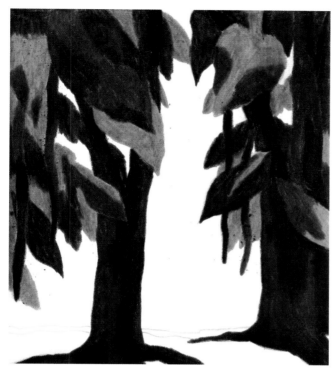

09 911번으로 나무 줄기의 빈 공간을 모두
 칠합니다.

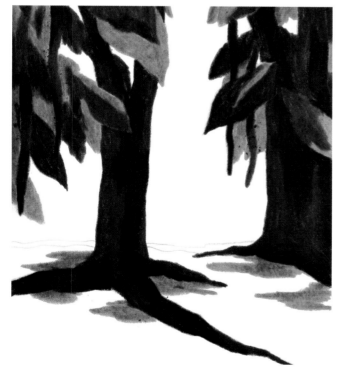

④ 땅

10 909번으로 땅을 부분 부분 칠합니다.

나무와 비슷한 느낌으로 땅도 영역을 나눠
여러 가지 색을 칠해줄 거예요. 먼저 나무뿌
리 근처의 땅을 불규칙한 모양으로 칠해주
세요. 땅을 칠할 때는 색연필을 좌우로 움직
이면서 가로로 결을 살려 칠하면 평평한 느
낌을 줄 수 있어요.

11 908번으로 땅을 이어서 칠합니다.

10번에서 칠한 것보다 좀 더 넓은 면적으로
불규칙하게 칠해요. 꼭 저와 똑같이 칠하지
않아도 괜찮으니, 퍼즐 조각을 맞추듯이 빈
공간을 손 가는 대로 조각조각 채워보세요.

12 948번으로 땅의 빈 공간을 모두 칠합니다.

13 911번으로 땅 위쪽의 풀숲을 칠합니다.

⑤ 호수

14 914번으로 그림 중앙에 수평선을 곧게
긋습니다. 그다음 호수에 반짝이는 윤
슬을 군데군데 칠합니다.

수평선은 최대한 수평을 맞춰 곧게 그어요.
또한, 윤슬을 칠할 때는 색연필을 좌우로 움
직이면서 가로로 결을 살려 칠해요. 이때 호
수 아래쪽으로 갈수록 윤슬을 넓게 칠해서
점점 퍼져 나가는 모양을 만들어주세요.

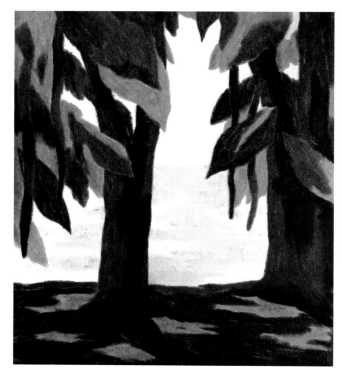

15 1023번으로 윤슬의 주변을 이어서 칠
 합니다.

 가로로 결을 살려서 윤슬보다 좀 더 넓은 면
 적으로 칠해요.

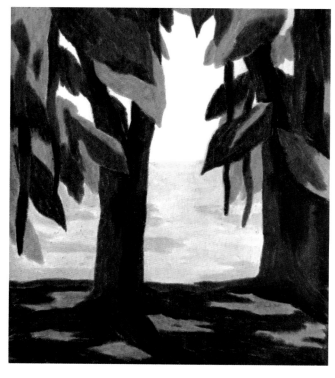

16 1060번으로 호수의 빈 공간을 모두 칠
 합니다.

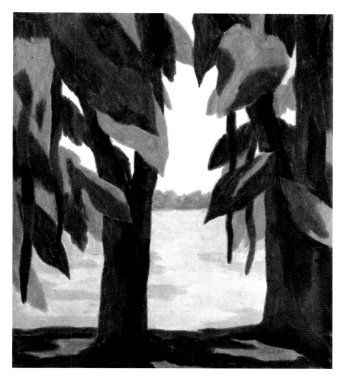

⑥ 풀숲

17 1005번으로 호수의 위쪽에 풀숲을 그립니다.

풀숲 아랫부분은 수평선을 따라 일자로 칠하고, 윗부분은 색연필을 동글동글 굴리면서 칠해 울퉁불퉁한 모양을 만들어주세요.

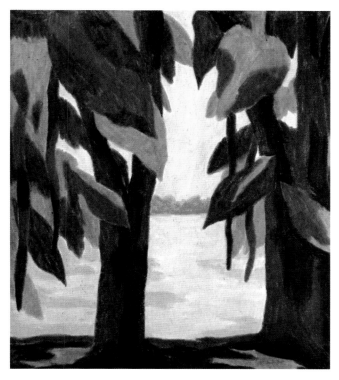

⑦ 하늘

18 914번으로 하늘을 칠하면 완성입니다.

제주 함덕 풍경

: 제주 함덕의 여름 풍경. 늘 그 자리에서 같은 모습으로 기다리고 있다.

Color

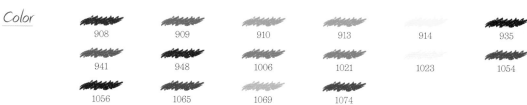

908	909	910	913	914	935
941	948	1006	1021	1023	1054
1056	1065	1069	1074		

① 산

01 1065번으로 산의 윗부분을 칠합니다.

산은 가로로 길게 영역을 나누어 세 가지 색으로 칠할 거예요. 먼저 산의 윤곽선을 따라 조금 칠한 다음, 색연필을 좌우로 움직이면서 아래쪽으로 조금씩 내려와요. 이때 아래로 내려올수록 너비를 좁혀가며 뾰족뾰족한 모양을 만들어 산의 거친 느낌을 표현해요.

02 1056번으로 산을 이어서 칠합니다.

1번과 같은 방법으로 산의 좀 더 아래쪽까지 칠해요.

03 935번으로 산의 빈 공간을 모두 칠합
니다.

② 길

04 1069번으로 논 사이의 길을 칠합니다.

05 1054번으로 길을 부분 부분 덧칠합니다.

각 길의 아랫부분을 위주로 결을 따라 살살 칠해요. 이렇게 길의 아랫부분을 좀 더 어두운색으로 칠하면 그림자가 진 것처럼 보여서 입체적이고 안정적인 느낌을 줄 수 있어요.

③ 논

06 910번으로 가운데에 있는 큰 논을 칠합니다.

그림의 중앙에 있는 가장 큰 영역의 논을 형광빛을 띠는 밝은 녹색으로 칠해 포인트를 주었어요.

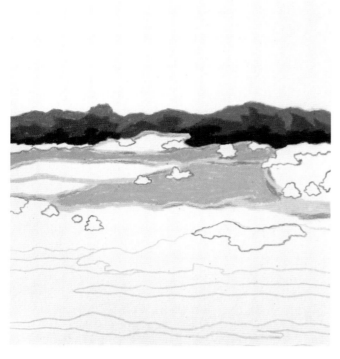

07 913번으로 길쭉한 논을 칠합니다.

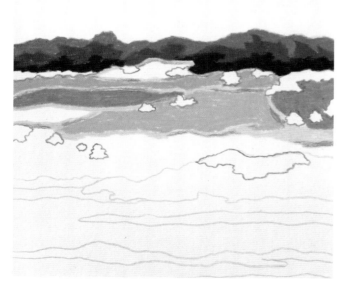

08 909번으로 양끝에 있는 논을 칠합니다.

가운데에 있는 논과 대비되는 진한 녹색을
사용하여 가운데의 논이 더욱 돋보이게 만
들어주었어요.

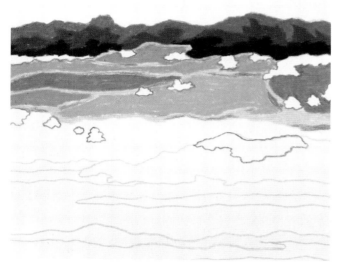

09 1006번으로 나머지 논을 칠합니다.

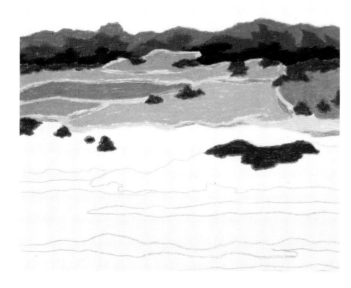

10 908번으로 군데군데에 있는 풀을 칠합니다.

논에 밝은색을 사용했기 때문에 풀은 어두운색을 사용해 대비를 주었어요. 풀의 울퉁불퉁한 모양을 따라 색연필을 동글동글 굴리면서 칠해주세요.

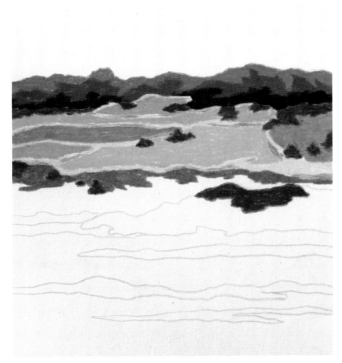

④ 땅

11 941번으로 땅의 윗부분을 칠합니다.

땅도 가로로 길게 영역을 나누어 세 가지 색
으로 칠할 거예요. 먼저 땅과 길의 경계 부분
을 조금 칠해놓은 다음, 색연필을 좌우로 움
직이면서 아래쪽으로 내려와요. 산을 칠할
때처럼 아랫부분을 불규칙한 모양으로 만들
면서 칠해주세요.

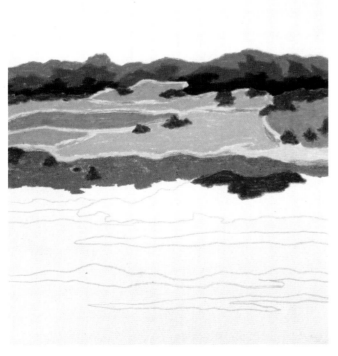

12 1074번으로 땅을 이어서 칠합니다.

11번과 같은 방법으로 좀 더 아래쪽까지 칠
해요.

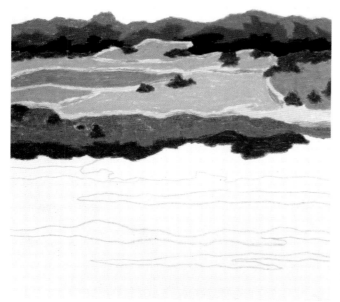

13 948번으로 땅의 빈 공간을 모두 칠합
니다.

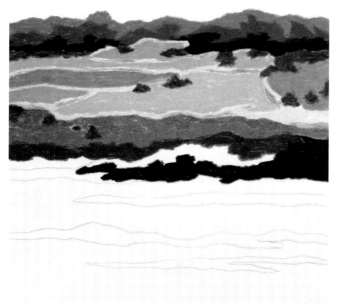

⑤ 바위

14 935번으로 오른쪽 바위의 아랫부분을
칠합니다.

가로로 길게 영역을 나누어 칠할 거예요. 먼
저 바위의 아래쪽 윤곽선을 따라 조금 칠해
놓은 다음, 색연필을 좌우로 움직이면서 위쪽
으로 올라가요. 윗부분은 불규칙한 모양을 만
들면서 칠해 바위의 거친 느낌을 표현해요.

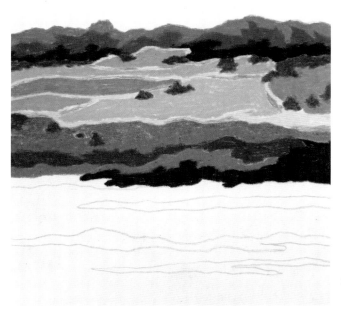

15 1065번으로 바위의 윗부분을 칠하고,
 왼쪽 바위도 칠합니다.

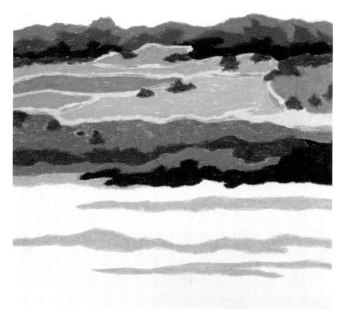

⑥ 바다

16 1021번으로 바다 물결을 칠합니다.

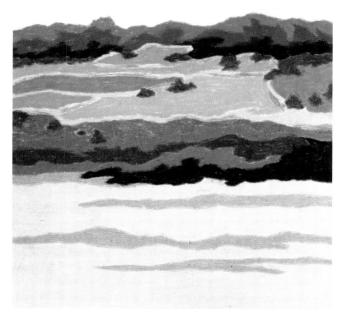

17 1023번으로 바다의 빈 공간을 모두 칠
합니다.

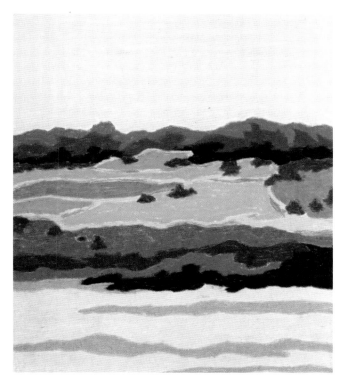

⑦ 하늘

18 914번으로 하늘을 칠하면 완성입니다.

하늘은 밝은색이기 때문에 산에 칠한 어두
운색이 번지지 않도록 조심해서 칠해요. 산
과 하늘의 경계 부분을 살짝 띄어서 위쪽을
칠한 다음, 마지막에 비워둔 부분을 조심해
서 살살 칠해주면 쉬워요.

소담스러운 능소화

: 여름의 색감을 더 풍성하고, 화사하게 만들어주는 능소화의 빛깔.

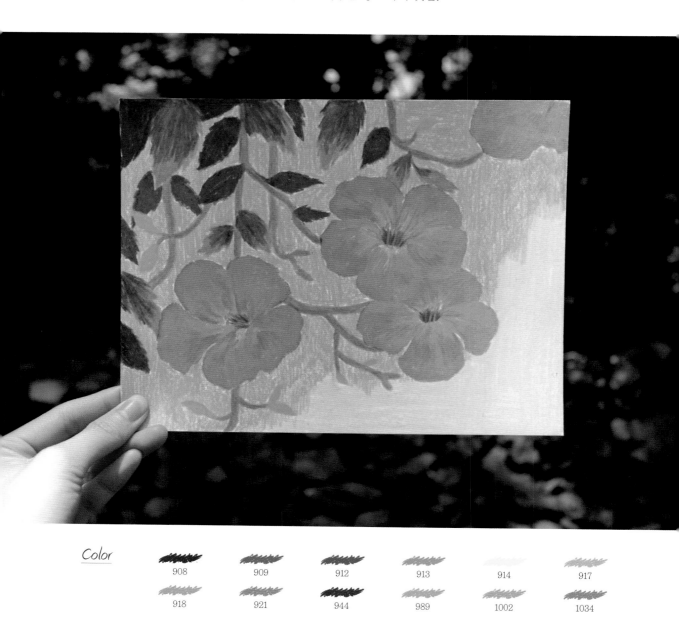

Color

| 908 | 909 | 912 | 913 | 914 | 917 |
| 918 | 921 | 944 | 989 | 1002 | 1034 |

Note

화사한 능소화를 그려보아요. 가장자리에 있는 꽃은 일부러 잘라서 그렸는데요. 이렇게 하면 꽃이 그림 밖
으로 이어지는 느낌이 들어 공간이 시원하게 트여 보이는 효과가 있어요.

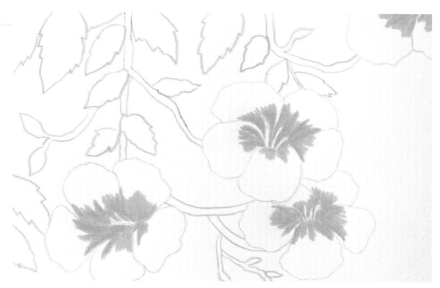

01 917번으로 꽃잎의 안쪽부터 반 정도를 칠합니다.

꽃잎의 결을 살려 한 장씩 정성스럽게 칠해요. 꽃잎의 안쪽에서 바깥쪽으로 퍼져 나가는 느낌으로 칠하고, 바깥쪽의 무늬는 불규칙하게 만들어주세요.

tip 조금 어렵다면 24p의 꽃잎 칠하기를 참고해보세요.

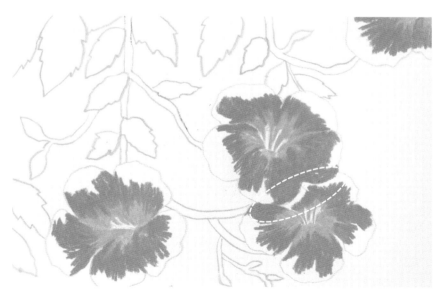

02 1002번으로 꽃잎을 이어서 칠합니다.

1번에서 칠한 부분과 살짝 겹치며 결을 살려 칠해요. 바깥쪽은 불규칙한 무늬를 만들면서 칠해주세요. 또한, 꽃이 서로 겹쳐져 있는 부분은 같은 색을 나란히 칠하면 구분하기 어려우므로, 위쪽에 있는 꽃은 끝부분까지 칠해주세요.

03 918번으로 꽃잎의 끝부분을 칠합니다.

2번에서 칠한 부분과 살짝 겹치며 결을 살려 칠해요. 안쪽은 불규칙한 무늬를 잘 살려서 칠해주세요.

04 921번으로 꽃잎 군데군데에 무늬를 넣습니다.

꽃잎의 안쪽부터 바깥쪽으로 결을 따라 무늬를 그려요. 꽃잎 바깥쪽에는 비교적 큰 무늬를, 꽃잎 안쪽에는 선을 그어주듯이 조금씩 그려주세요.

05 1002번으로 꽃술 끝부분을 동그랗게 칠하고, 1034번으로 꽃술대를 그립니다.

06 944번으로 꽃 가장 안쪽의 어두운 부분을 칠합니다.

그늘져서 어두운 부분을 표현하는 것이기 때문에 꽃잎의 안쪽이 보이는 부분만큼만 칠해요. 꽃술보다 조금 낮은 위치까지 안쪽에서 바깥쪽으로 결을 따라 칠하되, 바깥쪽으로 갈수록 연하게 칠해주세요.

07 912번으로 줄기를 칠합니다.

08 909번으로 줄기 군데군데를 덧칠합니다.

줄기에 좀 더 어두운색을 덧칠하여 음영감과 입체감을 더해주는 과정이에요. 줄기의 아래쪽 또는
한쪽 측면을 위주로, 앞에서 칠한 색과 부드럽게 블렌딩하듯 칠해주세요.

09 913번으로 작은 잎을 칠합니다.

가장 밝은 연두색으로 작은 잎들을 칠해 작고 여린 잎의 느낌을 주어요.

10 912번으로 큰 잎 몇 개를 칠합니다.

잎의 결을 따라 진하게 칠해요. 빈틈을 너무 꼼꼼하게 채우지 말고 자연스럽게 남겨두면 색연필의
결이 잘 보이면서 거친 느낌을 표현할 수 있어요.

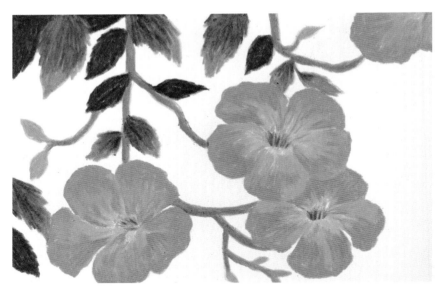

11 908번으로 나머지 잎을 칠하고, 10번에서 칠한 잎의 윗부분을 덧칠합니다.

잎을 덧칠할 때는 잎의 안쪽부터 바깥쪽으로 결을 살려 진하게 칠하되, 끝부분은 칠하지 말고 밑색을 남겨두어요.

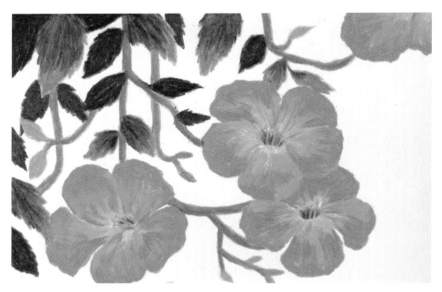

12 908번, 912번으로 빈 공간에 줄기와 잎을 좀 더 그려 넣습니다.

13 989번으로 배경의 왼쪽 상단부터 대각선으로 2/3 정도 칠합니다.

배경의 영역을 나누어 두 가지 색으로 칠하면 그림의 색감이 좀 더 풍성해보이고 독특한 느낌을 줄
수 있어요. 그림의 주제인 꽃이 묻히지 않도록 주황색보다 진하지 않으면서, 풍성한 풀숲의 느낌을
주기 위해 연한 녹색을 선택했어요. 배경을 칠할 때는 세로로 결을 살려 칠해요. 세로로 칠하기 불편
하다면 종이를 돌려서 가로로 칠하면 좀 더 편해요.

14 914번으로 배경의 빈 공간을 모두 칠하면 완성입니다.

초록 립살리스

: 내가 너를 보살펴 주는 줄 알았는데, 네가 내 마음을 돌보는구나.

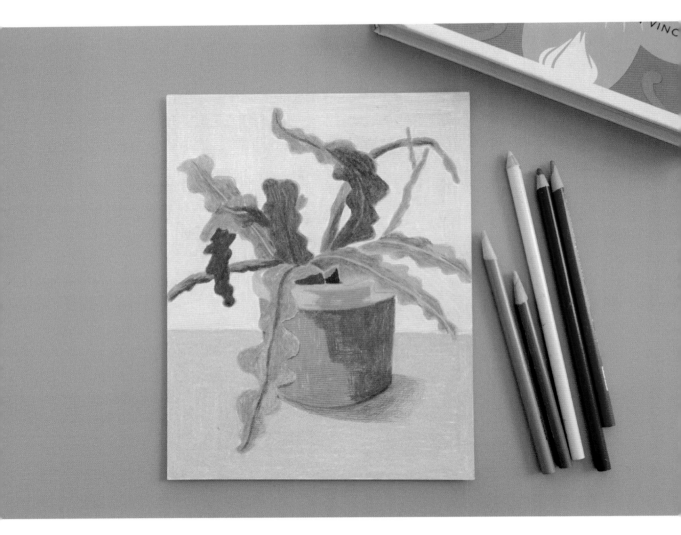

Color

909	910	911	912	913	925	926
928	939	941	943	948	1005	1023

Note 구불구불한 립살리스 잎의 영역을 나누어 다양한 색으로 칠해볼 거예요. 이 그림에는 립살리스 화분 하나
만 등장하기 때문에, 잎에 다양한 색을 사용하여 그림이 심심하거나 단조로워 보이지 않도록 해주었어요.

① 잎

01 912번으로 잎을 부분 부분 칠합니다.

밝은 녹색으로 가느다란 잎이나 큰 잎의 끝
부분을 위주로 칠해서 여린 잎의 느낌을 주
어요.

02 911번으로 잎의 뒷면을 칠하고, 앞면도
조금 칠합니다.

잎의 앞면을 칠할 때는 1번에서 칠한 부분도
살짝 겹치면서 연하게 덧칠해 색이 자연스
럽게 연결되는 느낌을 주어요. 이때 잎맥 부
분은 살짝 띄어서 칠해주세요.

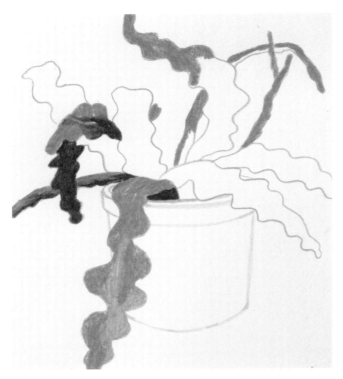

03 1005번으로 잎을 이어서 칠합니다.

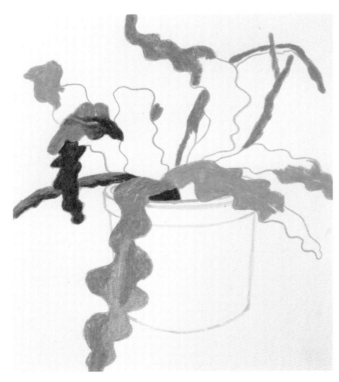

04 913번으로 잎 세 개를 부분 부분 칠합
니다.

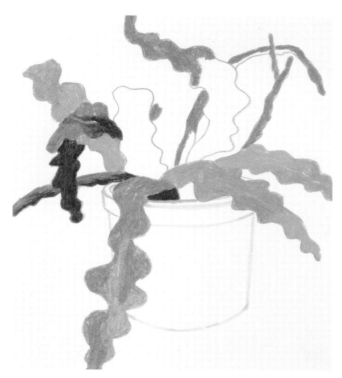

05 910번으로 4번에서 칠한 잎의 빈 공간
 을 칠합니다.

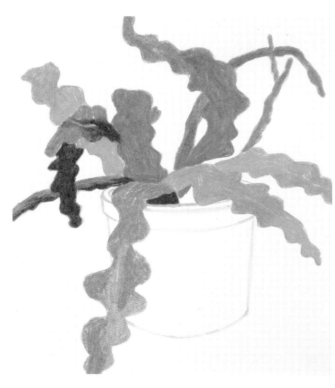

06 909번으로 잎의 빈 공간을 모두 칠합
 니다.

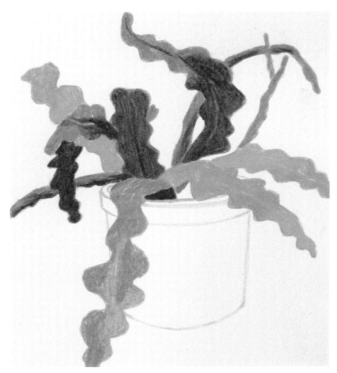

07 911번으로 6번에서 칠한 부분을 전체적으로 덧칠합니다.

잎의 결을 살려 진하게 덧칠해요. 잎맥은 선을 좀 더 진하게 칠하거나, 살짝 띄어서 칠해 강조해주세요.

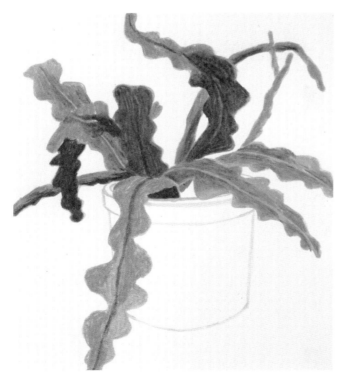

08 911번으로 가장 앞쪽에 있는 잎에 잎맥을 길게 그립니다. 그다음 5번에서 칠한 잎 세 개는 잎맥 부분을 살짝 띄어서 양쪽을 칠합니다.

잎의 양쪽을 칠할 때는 밑색이 비쳐 보이도록 살살 칠해요.

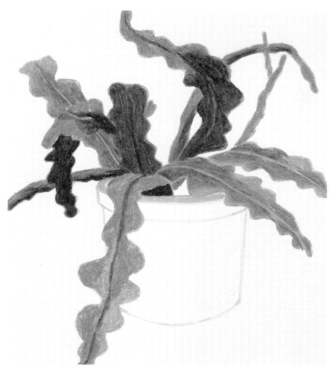

② 화분

09 939번으로 화분의 윗면을 칠합니다.

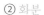

10 926번으로 화분 상단의 가운데 부분을
칠합니다.

화분의 모양을 따라 가로로 결을 살려 진하
게 칠해요. 양끝은 불규칙한 모양을 만들면
서 칠해주세요.

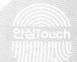

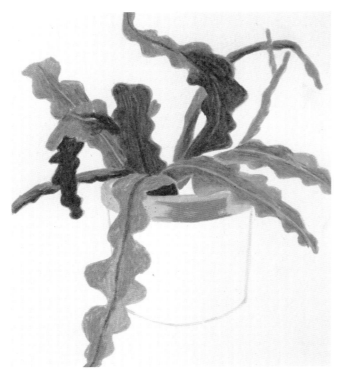

11 928번으로 화분 상단의 빈 공간을 모두
칠합니다.

10번에서 칠한 부분과 조금씩 블렌딩하며 결
을 따라 칠해요.

12 943번으로 화분 몸통의 가운데 부분을
칠합니다.

직선들을 여러 개 합쳐서 면을 만든다는 느낌
으로 칠해요. 가로세로로 선을 교차하여 칠
하고, 화분 위쪽은 곡선 모양을 따라서 동글
게 칠해주세요.

13 926번으로 화분 몸통의 왼쪽을 칠합
니다.

가로세로로 직선을 교차하며 고르게 칠해요.
화분 아래쪽은 곡선 모양을 따라 둥글게 칠
해주세요.

14 941번으로 화분 몸통의 오른쪽도 칠합
니다.

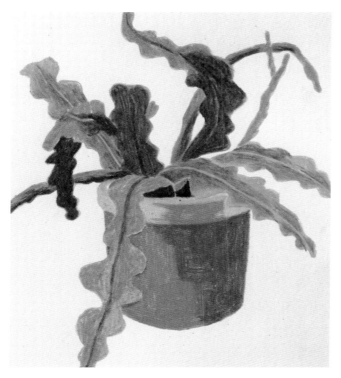

15 948번으로 잎 사이의 흙을 칠합니다.

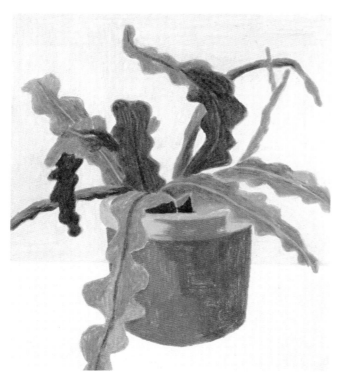

③ 배경

16 1023번으로 그림의 위쪽에서 3/5 지
 점에 가로로 곧게 선을 긋고 위쪽을
 칠합니다.

 그림에 통일감을 주기 위해, 화분을 칠할 때
 처럼 직선을 사용해 배경을 칠해요. 잎사귀
 근처는 잎사귀 모양을 따라 방향을 유연하
 게 바꿔가며 칠해주세요.

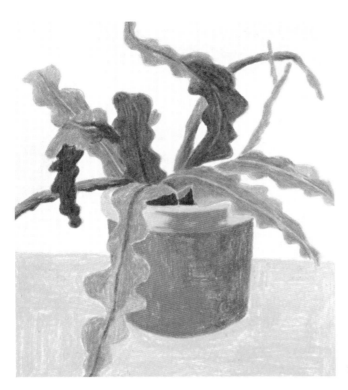

17 928번으로 바닥을 칠합니다.

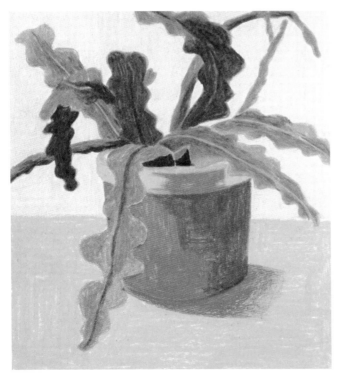

18 925번으로 화분의 그림자를 그리면 완성
입니다.

먼저 화분의 아랫면 윤곽선을 따라 진하게
칠해요. 그다음 화분과 가까운 부분부터 진
하게 칠하고, 끝으로 갈수록 색을 연하게 풀
어주면서 바닥 색과 자연스럽게 섞이도록
해주세요. 그림자가 뻗어있는 방향대로 왼쪽
에서 오른쪽으로, 외곽에서 안쪽으로 천천히
칠해주는 것이 좋아요.

폭신폭신한 튤립

: 튤립 속에 들어가면 어떤 기분일까? 폭신폭신, 몽글몽글한 느낌을 담아 그림으로 꽃 심기.

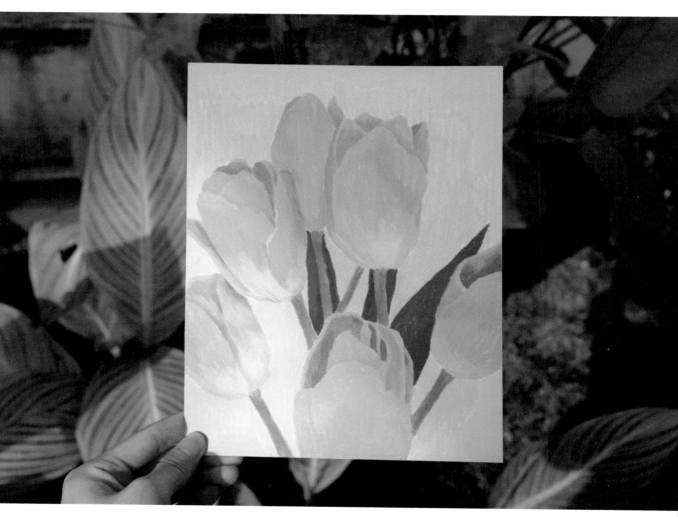

<u>Color</u>

901	909	911	912	914	926
928	929	930	956	1005	1023

<u>Note</u> 꽃잎에 부드럽게 그러데이션을 주면서도 색연필의 결을 살려 독특한 느낌으로 칠해보았어요. 또한, 꽃잎 안쪽과 바깥쪽은 서로 대비되는 색을 사용하여 꽃을 입체감 있게 표현하는 방법도 배워요.

① 꽃잎

01 914번으로 꽃잎의 아랫부분을 칠합니다.

꽃잎의 결을 살려 한 장씩 칠해요. 위쪽은 불
규칙한 무늬를 만들면서 칠해주세요.

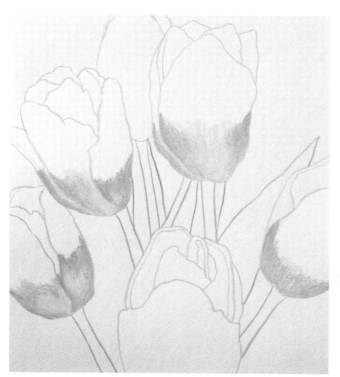

**02 928번으로 1번에서 칠한 부분을 덧칠
합니다.**

색을 겹겹이 쌓아 올린다고 생각하며 살살
칠해요. 꽃잎의 가장자리부터 칠하고 가운데
부분으로 갈수록 색을 연하게 풀어주면서
칠해요.

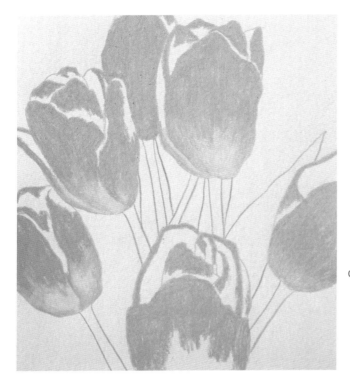

03 928번으로 꽃잎의 어두운 안쪽 부분과 하단에 있는 꽃의 아랫부분을 제외하고 전체적으로 칠합니다.

앞서 칠한 부분과 부드럽게 그러데이션 되도록 칠하고, 꽃잎끼리 서로 맞닿은 부분은 띄어서 칠해 구분해주세요.

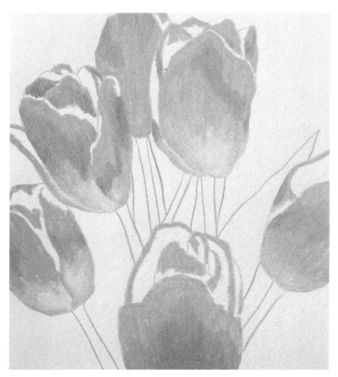

04 929번으로 하단에 있는 꽃의 아랫부분을 칠하고, 나머지 꽃에는 부분 부분 무늬를 넣어줍니다.

하단에 있는 꽃은 앞서 칠한 부분과 부드럽게 그러데이션 되도록 결을 살려 칠해요. 꽃잎에 무늬를 넣을 때는 꽃잎의 결을 따라 색연필을 위아래로 움직이면서 불규칙한 모양으로 칠해주세요.

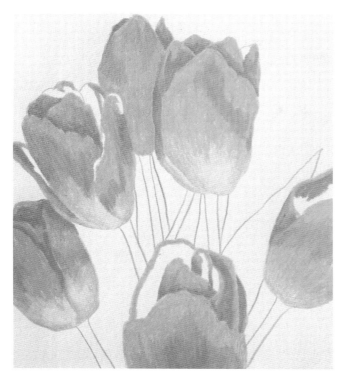

05 929번으로 꽃잎끼리 맞닿은 부분을 조금 칠합니다.

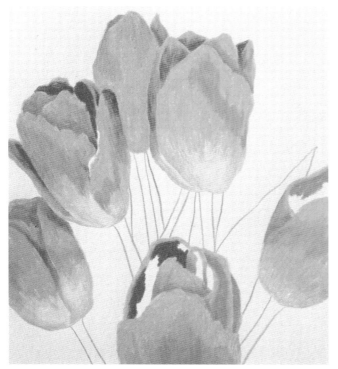

06 926번으로 꽃잎 안쪽의 어두운 부분을 조금씩 칠하고, 앞서 칠한 부분 중 어두운 부분도 살짝 덧칠합니다.

덧칠할 때는 앞서 칠한 색과 부드럽게 섞이도록 살살 칠해요.

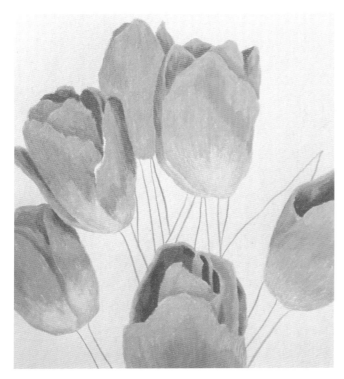

07 930번으로 꽃잎 안쪽의 가장 어두운 부분을 칠하고, 앞서 칠한 부분 중 어두운 부분도 살짝 덧칠합니다.

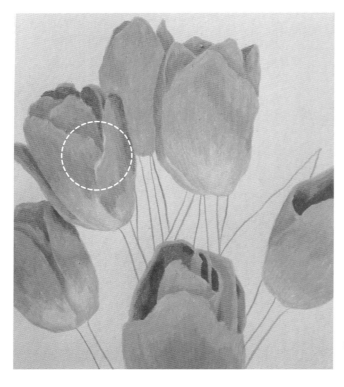

08 914번으로 꽃잎의 흰 부분을 꼼꼼하게 채우면서 칠합니다.

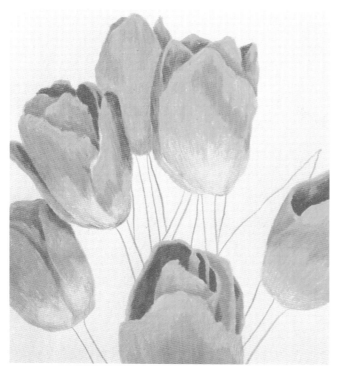

09 1005번으로 각 꽃잎의 아랫부분을 아주
조금 칠합니다.

꽃잎 아랫부분의 가장자리를 따라 살살 칠
해서 색감만 살짝 더해요.

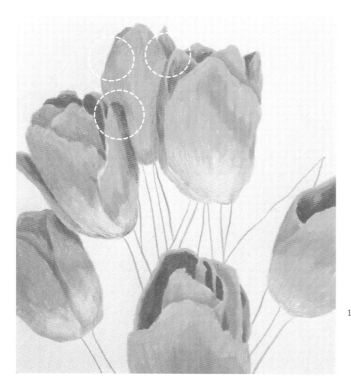

10 956번으로 맨 뒤쪽에 있는 꽃을 부분
부분 덧칠합니다.

동그라미로 표시된 부분을 아주 연하게 덧
칠해 색감만 살짝 더해요.

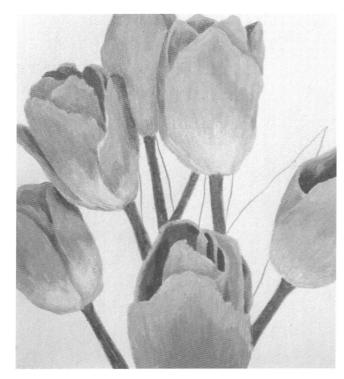

② 줄기

11 912번으로 줄기를 칠합니다.

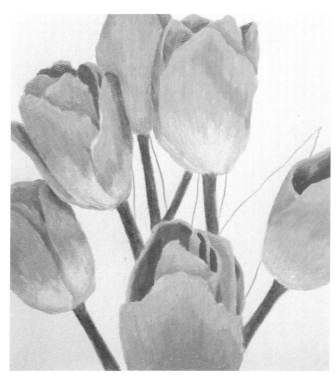

12 909번으로 줄기 군데군데를 덧칠합니다.

줄기에 좀 더 어두운색을 덧칠하여 음영감
과 입체감을 더해주는 과정이에요. 줄기의
한쪽 측면을 위주로, 앞에서 칠한 색과 부드
럽게 블렌딩하듯 칠해주세요.

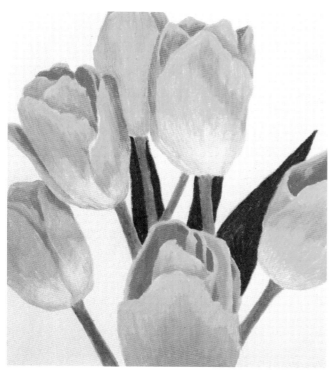

③ 잎

13 911번으로 잎을 칠합니다.

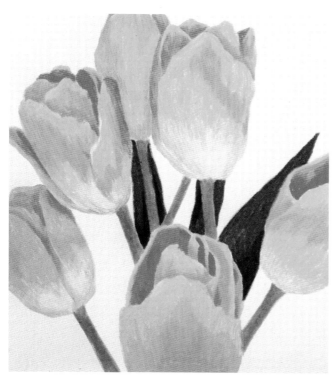

14 901번으로 잎 군데군데를 덧칠합니다.

잎의 아랫부분이나 줄기 근처를 칠해 음영
감을 더해요.

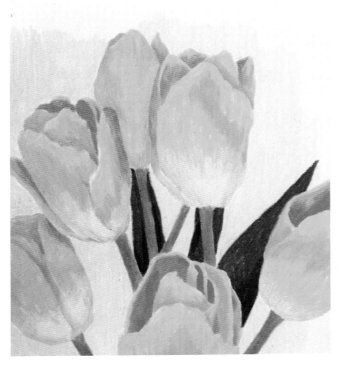

④ 배경

15 1023번으로 배경의 위쪽과 오른쪽을 조
금 남겨두고 나머지 부분을 칠합니다.

세로로 결을 살려 칠해요. 튤립에 분홍색을
많이 사용했기 때문에 배경에는 시원한 느
낌의 하늘색을 사용해서 답답해 보이지 않
도록 해주었어요.

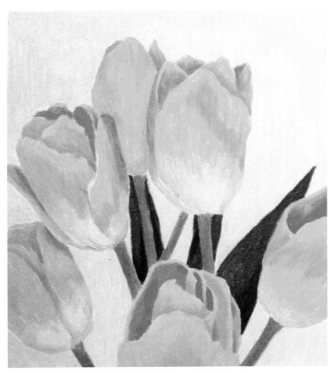

16 914번으로 배경의 빈 공간을 모두 칠
하면 완성입니다.

배경은 하늘색으로만 칠해도 되지만, 꽃과 배
경이 어우러지는 느낌을 주기 위해 꽃잎에
사용한 색을 배경에도 살짝 더해주었어요.

따뜻한 봄꽃 카네이션

: 불어오는 바람이 포근하게 느껴지는 계절에 활짝 피어나는 5월의 꽃 카네이션.

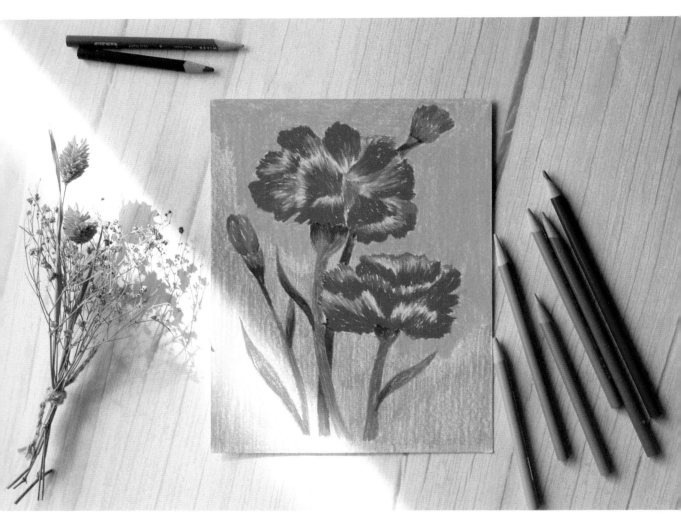

Color

909	911	918	921	924	926

938	939	1005	1021

Note 카네이션 꽃잎의 뾰족뾰족하고 주름진 느낌을 표현하기 위해 강한 필압으로 꾹꾹 눌러 칠해볼 거예요. 카네이션 꽃잎의 결이 하나하나 살아나도록 신경 쓰면서 그려보세요.

① 큰 카네이션 꽃잎

01 924번으로 큰 카네이션의 꽃잎을 반
정도 칠합니다.

지그재그로 선을 긋는
다는 느낌으로 꽃잎의
결을 따라 칠해요. 이때
색연필을 수직으로 세
우고 강한 필압으로 칠해 결이 잘 보이도록
표현해요. 왼쪽 카네이션은 살짝 대각선에서
바라본 모습으로 각각의 꽃잎 방향이 사방
으로 퍼진 느낌으로 칠하고, 오른쪽 카네이
션은 옆에서 바라본 모습으로 꽃잎 방향을
일정하게 칠해주세요.

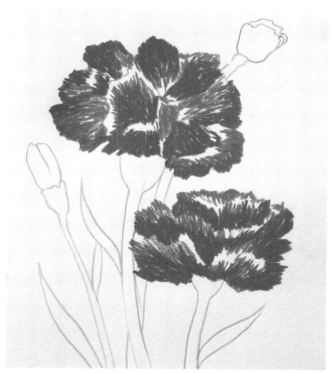

02 926번으로 꽃잎을 이어서 칠합니다.

1번과 같은 방법으로 칠해요. 꼼꼼하게 칠하
지 말고 빈틈을 조금씩 남기면서 꽃잎의 결
을 살리고 거친 느낌으로 표현해요.

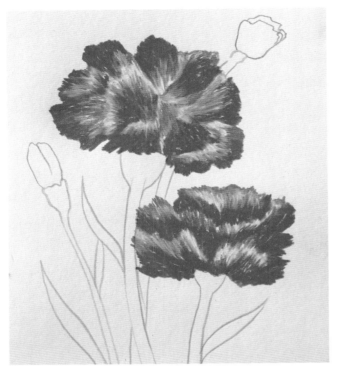

03 938번으로 꽃잎의 빈 공간을 모두 칠
합니다.

1번과 같은 방법으로 칠해요.

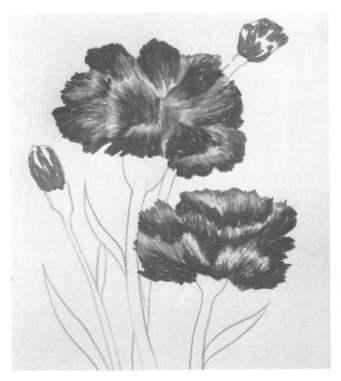

② 작은 카네이션 꽃잎

04 921번으로 작은 카네이션의 꽃잎을
2/3 정도 부분 부분 칠합니다.

1번과 같은 방법으로 칠하되, 꽃잎이 작으므
로 좀 더 짧은 선을 사용해요.

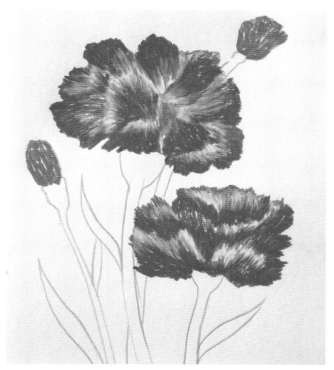

05 918번으로 꽃잎의 빈 공간을 칠합니다.

4번과 같은 방법으로 칠하되, 흰 부분을 꽉
채워 칠하지 말고 빈틈을 조금씩 남겨 주름
진 꽃잎의 결을 표현해요.

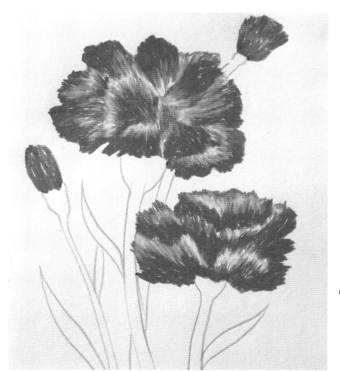

06 924번으로 꽃잎을 부분 부분 덧칠합
니다.

4번과 같은 방법으로 칠해요. 꽃잎에 음영감
을 더하고 색감을 풍성하게 만들어주는 과
정이에요.

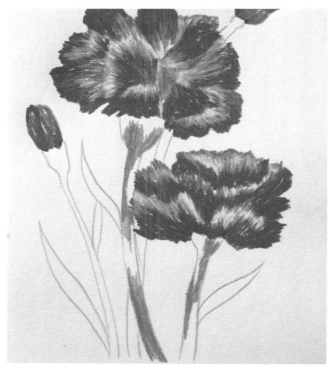

③ 줄기, 잎

07 1005번으로 큰 카네이션의 줄기를 부분 부분 칠합니다.

줄기의 결을 따라 불규칙한 모양으로 진하게 칠해요.

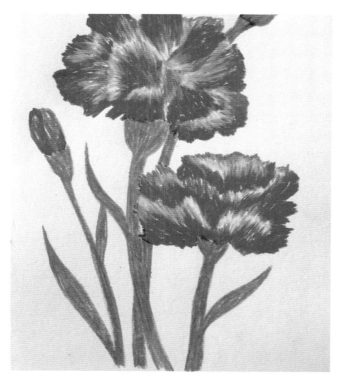

08 909번으로 줄기와 잎의 빈 공간을 모두 칠합니다.

7번에서 칠한 부분을 살짝 겹치면서 줄기의 결을 따라 진하게 칠해요. 너무 꼼꼼하게 칠하지 말고 적당히 빈틈을 남겨두어야 줄기의 결이 살아나요.

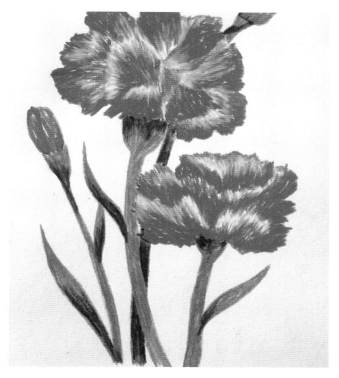

09 911번으로 줄기를 부분 부분 덧칠합니다.

뒤쪽에 있는 줄기, 꽃의 아래쪽, 잎의 안쪽
등 그늘진 부분을 칠해 음영감을 더해요. 이
때 줄기의 결을 따라 불규칙한 모양으로 진
하게 칠해주세요.

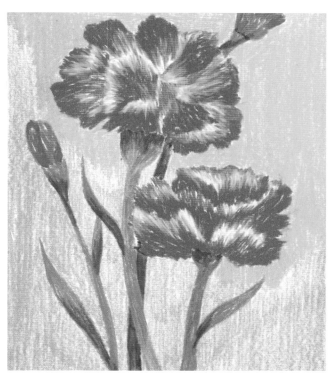

④ 배경

**10 1021번으로 배경의 왼쪽 하단부터 대
각선으로 반 정도를 칠합니다. 그다음
939번으로 나머지 빈 공간을 칠하면
완성입니다.**

배경을 꼼꼼하게 꽉 채우지 말고, 세로로 결
을 살려서 거친 느낌으로 칠해요. 세로로 칠
하기 불편하다면 종이를 돌려서 가로로 칠
하면 좀 더 편해요. 색을 선택할 때는 카네이
션 줄기와 가까운 왼쪽 하단은 비교적 어두
운색을, 꽃과 가까운 오른쪽 상단은 밝은색
을 사용하면 꽃의 색감이 더욱 돋보여요.

조용한 새벽의 숲

: 새벽녘 숲속에서 바라보는 익숙한 듯 낯선 풍경. 구름은 바람을 타고 고요한 숲 사이로 흩어진다.

Color

| 904 | 908 | 914 | 935 | 939 | 1023 |

| 1056 | 1060 | 1063 |

Note 새벽녘의 차분하고 고요한 느낌을 담아 숲속 풍경을 그려보아요. 구름 너머 해가 뜨고 있음을 표현하기 위해
숲을 어둡게 칠하여 하늘이 더욱 밝아 보이도록 대비를 주었어요.

① 하늘

01 904번으로 하늘의 위쪽부터 반 정도를 칠합니다.

색연필을 손에 가볍게 쥐고 좌우로 움직이면서 연하고 고르게 칠해요.

02 904번으로 1번에서 칠한 부분 중 위쪽부터 2/3 정도를 덧칠합니다.

1번과 같은 방법으로 덧칠해서 위쪽만 좀 더 진하게 만들어요.

03 1023번으로 하늘을 전체적으로 칠합니다.

앞에서 칠한 부분에도 색을 쌓아주면서 하늘 위쪽부터 아래쪽까지 연하고 고르게 칠해요. 구름은
진한 색으로 칠할 것이므로 구름 경계선을 조금 침범해도 괜찮아요.

04 914번으로 하늘의 아래쪽부터 반 정도를 덧칠합니다.

연하고 고르게 칠해요. 해가 떠오르는 느낌을 주기 위해 노란색을 살짝 더해주었어요.

05 1060번으로 하늘의 위쪽부터 반 정도를 덧칠합니다.

아주 연하고 고르게 덧칠해 색을 차분하게 눌러주세요.

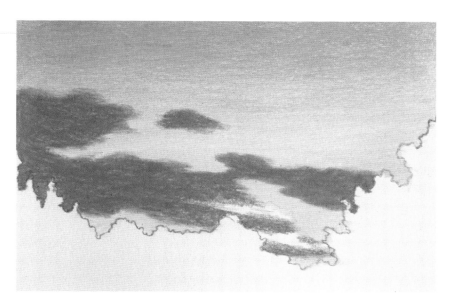

06 1063번으로 구름을 칠하되, 맨 아랫부분은 빈 공간을 조금 남겨둡니다.

하늘의 결을 따라 가로로 칠하고, 구름과 하늘의 경계 부분은 너무 명확하게 구분되지 않도록 경계 부분에서는 손에 힘을 빼고 색을 풀어주면서 살살 칠해주세요.

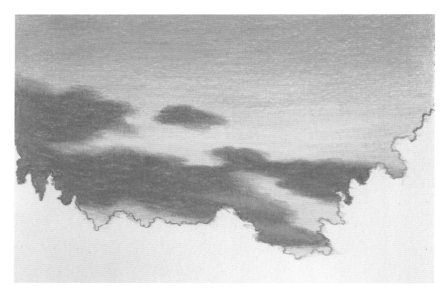

07 939번으로 구름 맨 아래의 빈 공간과 가장자리 부분을 칠합니다.

구름의 결을 따라 연하게 살살 칠해요. 각 구름 위아래의 가장자리를 살짝 칠해 떠오르는 햇빛의 색감을 더해주었어요.

③ 숲

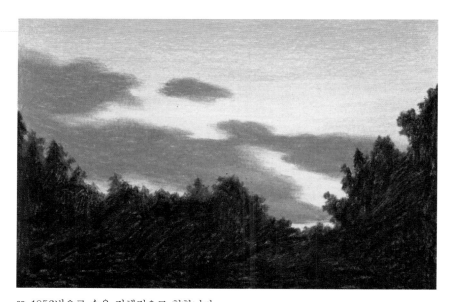

08 1056번으로 숲을 전체적으로 칠합니다.

 숲 안쪽의 넓은 부분을 칠할 때는 한 방향으로만 칠하지 말고 여러 방향으로 교차하면서 칠해 숲의 결을 표현해요. 또한, 숲의 뾰족뾰족한 윗부분을 칠할 때는 색연필을 좌우로 움직이면서 칠하고, 너비를 조금씩 좁혀가며 아래에서 위로 올라가요.

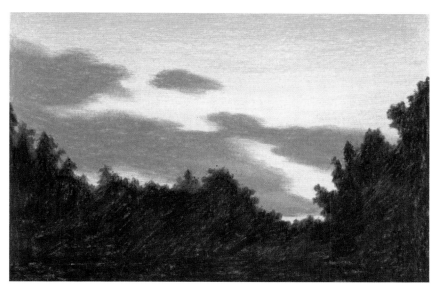

09 908번으로 숲의 위쪽을 위주로 부분 부분 덧칠합니다.

빛을 받아서 비교적 밝게 보이는 숲의 윗부분을 위주로 녹색을 살짝 덧칠하여 숲의 색감을 더해주는 과정이에요. 8번에서 숲의 뾰족뾰족한 윗부분을 칠한 것과 같은 방법으로 군데군데 칠해주세요.

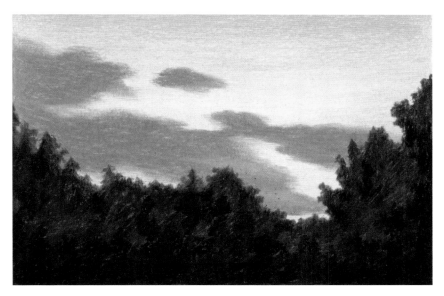

10 935번으로 숲의 아래쪽부터 반 정도를 덧칠하고, 위쪽에도 부분 부분 덧칠하면 완성입니다.

나무의 입체적이고 뾰족뾰족한 모양을 표현하는 과정이에요. 8번에서 숲의 뾰족뾰족한 윗부분을 칠한 것과 같은 방법으로 칠해주세요.

숲속의 빛

: 여름의 습도, 키가 큰 나무 사이로 쏟아지는 초록빛 햇살, 짙은 흙냄새, 바람에 부딪치는 잎사귀 소리.

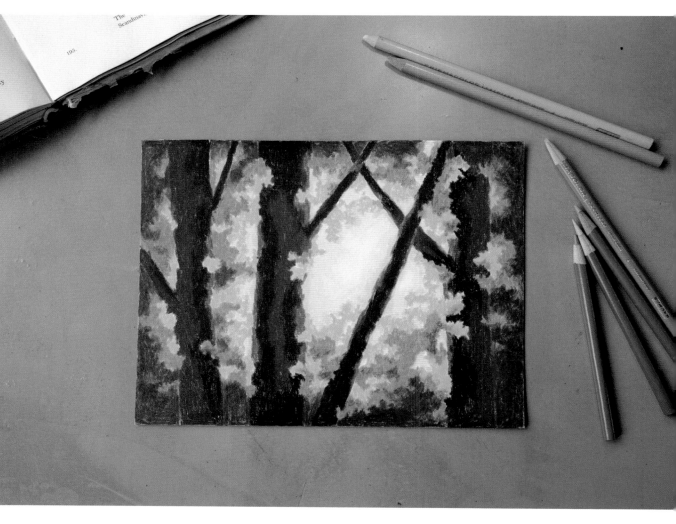

Color

| 908 | 909 | 910 | 914 | 938 | 943 |
| 947 | 948 | 997 | | | |

Note 나무 사이로 밝은 빛이 들어오는 풍경이에요. 나뭇잎과 나무 기둥을 칠할 때 빛과 맞닿아 있는 부분은 밝은
색으로 경계를 흩뜨리면서 칠해 빛이 은은하게 번지는 느낌을 표현해보아요.

01 910번으로 안쪽의 나뭇잎을 그립니다.

녹색 도안선 바깥쪽으로 색연필을 동글동글 작게 굴리면서 빛 가까이에 있는 밝은 잎들을 그려요. 나뭇잎의 경계 부분은 울퉁불퉁하게 그리고, 한쪽에만 색이 몰리지 않도록 중간중간 빈 공간을 남겨주세요.

02 910번으로 나뭇잎을 좀 더 그립니다.

1번과 같은 방법으로 나무의 경계선과 자연스럽게 겹쳐지도록 부분 부분 잎을 더 그려요.

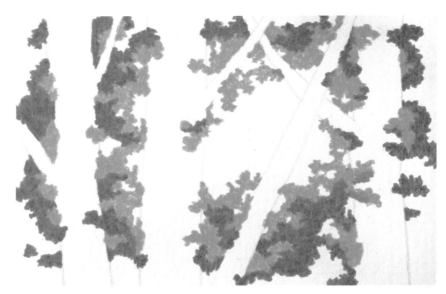

03 909번으로 앞에서 그린 잎의 바깥쪽에 나뭇잎을 이어서 그립니다.

빛이 들어오는 밝은 부분에서 점점 멀어질수록 나뭇잎의 색도 한 톤씩 어둡게 표현할 거예요. 빛과 맞닿아 있는 가장 밝은 안쪽은 제외하고 바깥쪽을 위주로 잎을 그려요. 또한, 색이 한쪽에만 몰리지 않도록 중간중간 빈 공간을 남겨주세요.

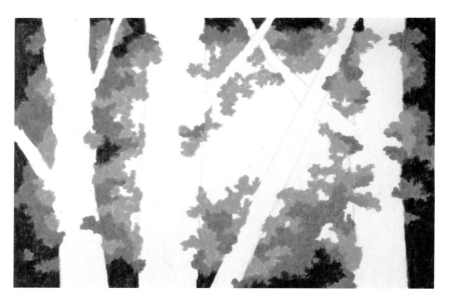

04 908번으로 바깥쪽의 가장 어두운 나뭇잎을 모두 칠합니다.

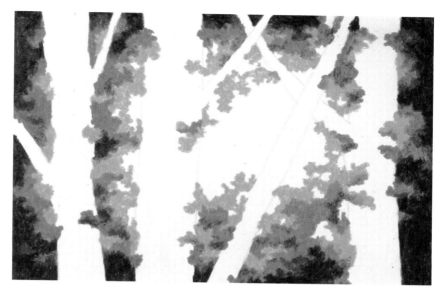

05 908번으로 3번에서 칠한 나뭇잎을 부분 부분 덧칠합니다.

중간 톤과 어두운 톤의 나뭇잎을 자연스럽게 연결하는 과정이에요. 색연필을 동글동글 굴리면서 앞서 칠한 색과 블렌딩하듯 조금씩만 칠해주세요.

② 빛

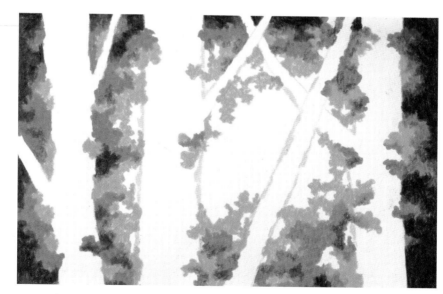

06 997번으로 빛이 닿는 나무 기둥의 가장자리를 칠합니다.

빛이 나무 기둥에 닿아 번지는 느낌을 표현할 거예요. 빛 때문에 나무의 경계 부분이 또렷하게 보이지 않으므로, 나무 기둥의 윤곽선을 흩뜨리면서 색연필을 위아래로 움직이며 칠해요.

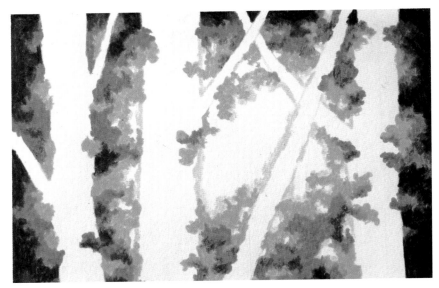

07 997번으로 앞에서 칠한 부분에 이어서 좀 더 칠하고, 나뭇잎 바깥쪽도 울퉁불퉁하게 칠합니다.

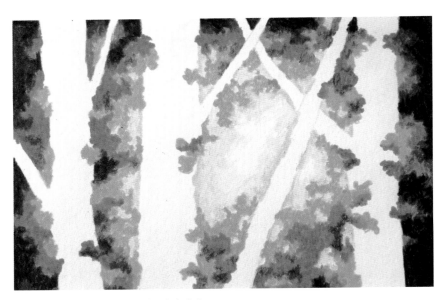

08 914번으로 한 톤 밝은 빛을 칠합니다.

빛은 가운데로 갈수록 한 톤씩 밝아지도록 표현할 거예요. 안쪽의 가장 밝은 부분은 불규칙한 모양을 만들면서 칠해주세요.

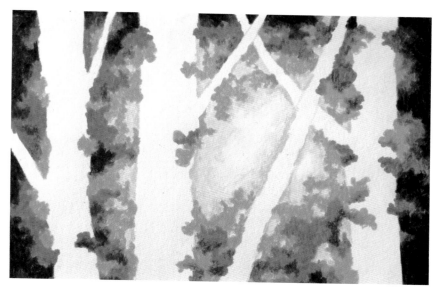

09 938번으로 빛의 가장 밝은 부분을 칠합니다.

흰색은 칠해도 색이 잘 안 보이지만, 만약 그림이 빛에 반사될 경우 아무것도 칠하지 않은 부분에 종이의 질감이 보일 수 있으므로 흰색을 칠해주는 것이 좋아요. 연한 색이라 앞서 칠한 색과 겹쳐 져도 괜찮으니 편하게 칠해보세요.

③ 나무 기둥

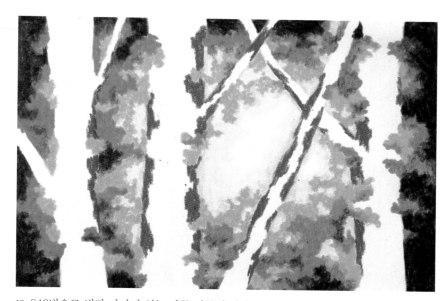

10 943번으로 빛과 가까이 있는 나무 기둥의 가장자리를 부분 부분 칠합니다.

 나무의 결을 따라 색연필을 위아래로 움직이면서 불규칙한 모양으로 칠해요. 6번에서 칠한 빛을 덮어버리지 않도록 유의하며 칠해주세요.

115

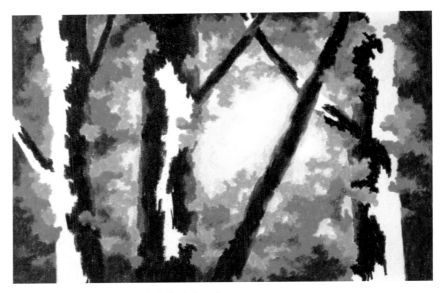

11 947번으로 나무 기둥을 이어서 칠합니다.

　　10번과 같은 방법으로 좀 더 안쪽까지 칠해요. 양끝의 나무는 반 정도만 칠하고, 가운데의 나무는 가운데 부분에 빈 공간을 남겨주세요.

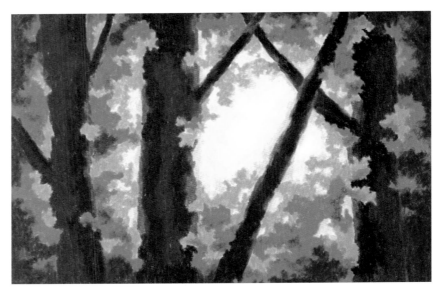

12 948번으로 나무의 빈 공간을 모두 칠하면 완성입니다.

신비로운 거베라

: 시간의 흐름 속에서 활짝 피었다가 서서히 지는 꽃의 모양. 천천히, 오래 바라보아야 볼 수 있는 것.

Color

911	912	913	924	925	926
927	928	929	939	946	1005
1023	1034	1060			

① 분홍 정면 거베라

01 926번으로 분홍 정면 거베라의 꽃술
가장자리를 칠합니다.

짧은 선을 지그재그로 움직이면서 꽃술을
빙 둘러 칠한 뒤, 안쪽에 울퉁불퉁한 모양을
만들면서 조금 더 칠해요.

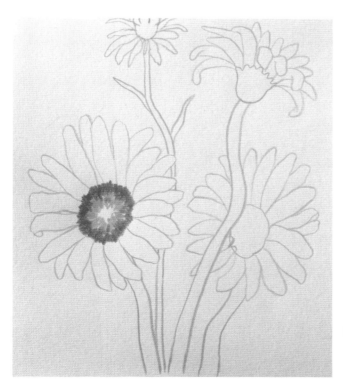

02 928번으로 1번에서 칠한 꽃술의 안쪽
을 좀 더 칠합니다.

1번과 같은 방법으로 칠해요.

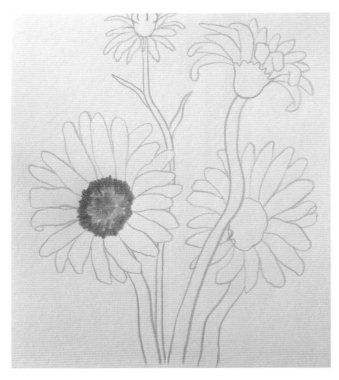

03 1005번으로 꽃술 가운데를 칠합니다.

짧은 선을 사용해 칠하고, 2번에서 칠한 부분과도 살짝 겹치면서 칠해요.

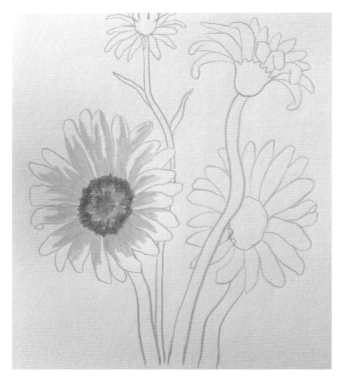

04 927번으로 꽃잎의 안쪽부터 반 이상을 칠하되, 뒤쪽에 겹쳐진 꽃잎 몇 장은 칠하지 말고 남겨둡니다.

꽃잎의 결을 따라 안쪽부터 바깥쪽으로 긴 선을 사용해 칠하고, 바깥쪽의 무늬는 불규칙한 모양을 만들어주세요.

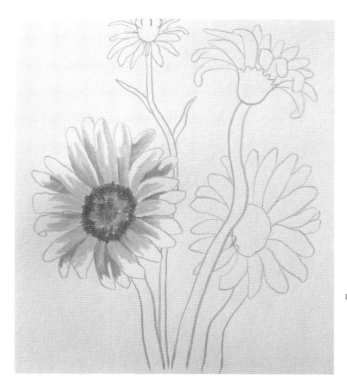

05 939번으로 뒤쪽에 겹쳐져 있는 꽃잎
 안쪽을 칠합니다.

 칠하지 않고 남겨둔 꽃잎의 안쪽을 결을 따
 라 칠하고, 앞서 칠한 꽃잎 중 겹쳐져서 그늘
 진 부분도 덧칠해서 꽃잎에 음영감을 더해요.

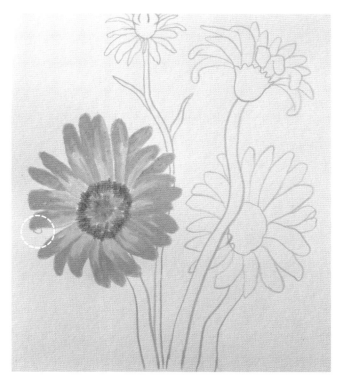

06 928번으로 꽃잎의 빈 공간을 칠합니
 다. 이때 왼쪽의 꽃잎 뒷면은 칠하지
 말고 남겨둡니다.

07 926번으로 꽃잎을 부분 부분 덧칠하고, 왼쪽의 꽃잎 뒷면도 칠합니다.

꽃잎이 겹쳐진 부분 중 뒤쪽의 꽃잎을 덧칠해서 음영감을 더하고, 앞쪽에 있는 꽃잎은 끝부분을 위주로 칠해요. 이때 꽃잎의 결을 따라 불규칙한 모양을 만들면서 칠해주세요.

08 924번으로 꽃술 가장자리를 부분 부분 덧칠합니다.

② 다홍 정면 거베라

09 925번으로 다홍 정면 거베라의 꽃술
가장자리를 칠합니다.

1번과 같은 방법으로 칠해요.

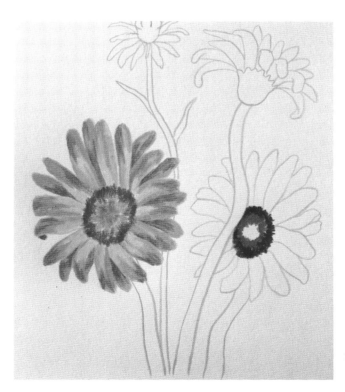

10 926번으로 9번에서 칠한 꽃술의 안쪽
을 좀 더 칠합니다.

11 946번으로 꽃술 가운데를 칠합니다.

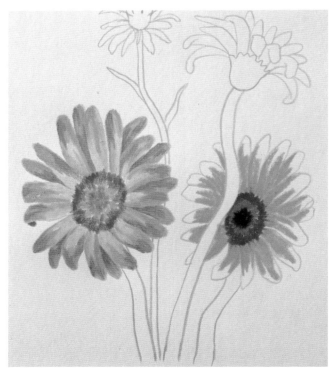

12 939번으로 꽃잎의 안쪽부터 2/3 정도
를 칠합니다.

4번과 같은 방법으로 칠해요.

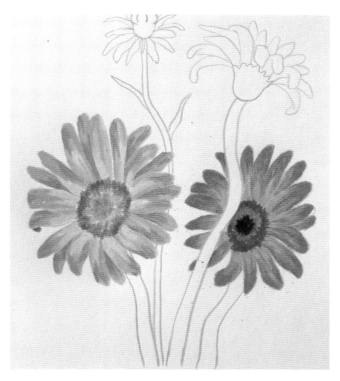

13 926번으로 꽃잎의 빈 공간을 칠합니다.

앞에서 칠한 부분과 겹쳐지도록 안쪽으로
길게 결을 넣으면서 칠해요.

14 925번으로 꽃잎을 부분 부분 덧칠합니다.

꽃잎끼리 겹쳐지는 부분을 위주로 칠해 서로
구분해주고 입체감을 더해요.

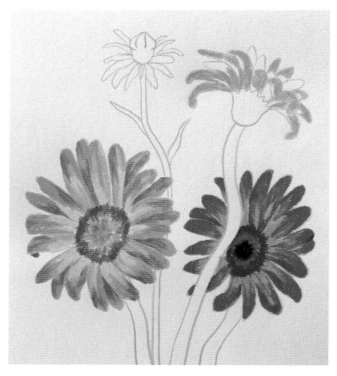

③ 측면 거베라

15 939번으로 측면 거베라의 꽃잎을 부분
부분 칠합니다.

꽃잎끼리 겹쳐지는 부분은 띄어서 칠해 구
분해주고, 꽃잎의 그늘진 아래쪽 부분은 좀
더 어두운 톤으로 칠할 것이므로 빈 공간을
남겨두어요.

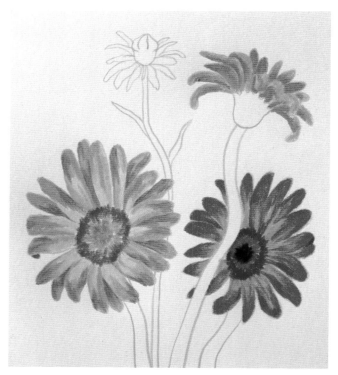

16 929번으로 꽃잎의 빈 공간을 칠합니다.

앞에서 칠한 부분과 부드럽게 블렌딩하듯
칠해 음영감을 더해요.

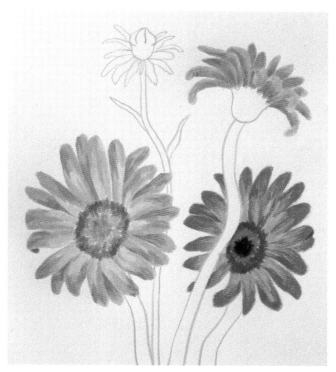

17 926번으로 꽃잎의 아래쪽을 위주로 덧
 칠합니다.

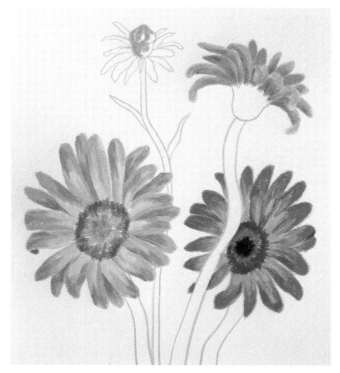

④ 마른 거베라

18 913번으로 마른 거베라의 봉오리를 부
 분 부분 칠합니다.

짧은 선을 사용해 봉오리의 결을 따라 색연
필을 위아래로 움직이면서 칠해요. 오른쪽의
그늘진 부분은 좀 더 어두운 톤으로 칠할 것
이므로 빈 공간을 남겨두어요.

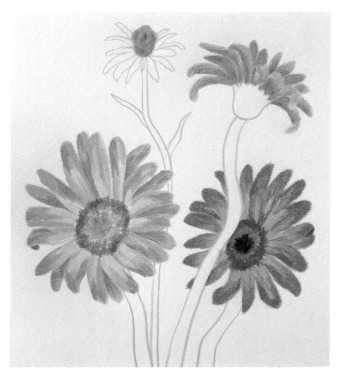

19 912번으로 봉오리의 빈 공간을 칠합니다.
앞에서 칠한 부분과 부드럽게 블렌딩하듯
칠해요.

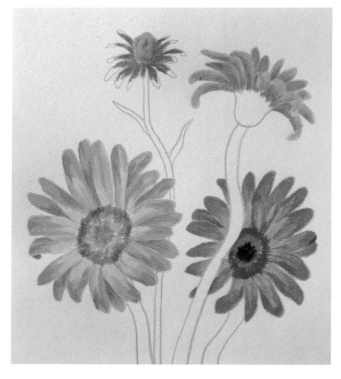

20 1034번으로 꽃잎의 안쪽부터 2/3 정도
를 칠합니다.
4번과 같은 방법으로 칠해요.

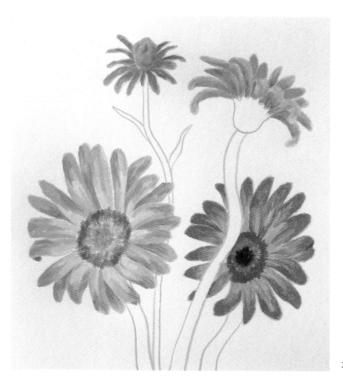

21 1005번으로 꽃잎의 빈 공간을 칠합니다.

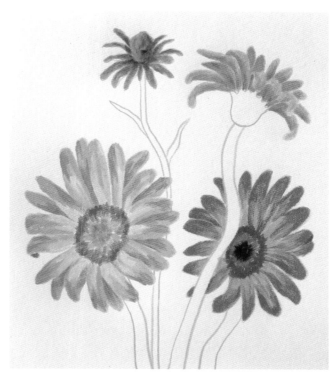

22 911번으로 봉오리의 그늘진 오른쪽 부분
과 꽃잎의 안쪽을 조금 덧칠합니다.

앞에서 칠한 색과 블렌딩하듯 칠해요.

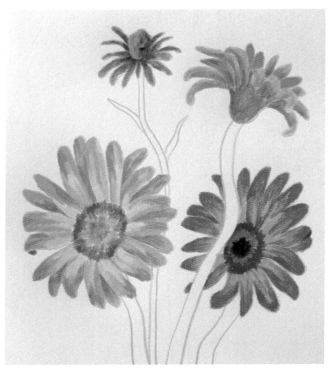

⑤ 꽃받침

23 912번으로 측면 거베라의 꽃받침을 칠
합니다.

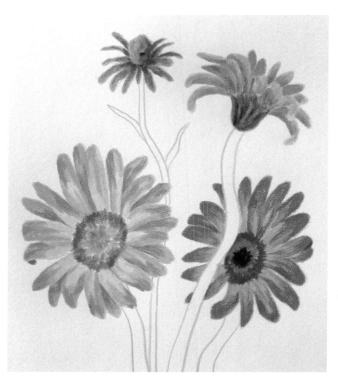

24 911번으로 꽃받침을 부분 부분 덧칠합
니다.

꽃받침의 결을 따라 세로로 길게 칠해요. 띄
엄띄엄 칠해서 울퉁불퉁한 모양으로 음영감
을 더해주세요.

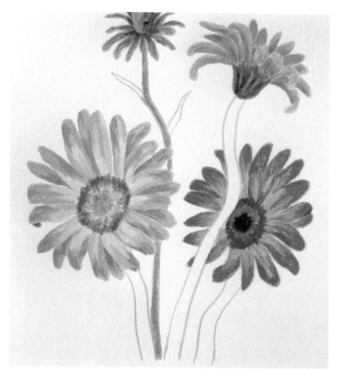

⑥ 줄기

25 1005번으로 마른 꽃의 줄기를 칠합니다.

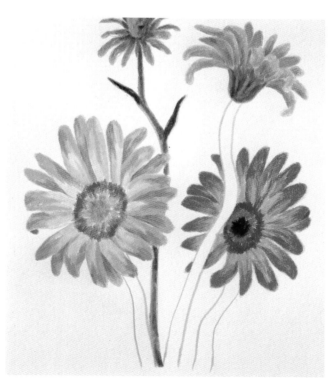

26 911번으로 마른 꽃의 잎을 칠하고, 줄기를 덧칠합니다.

줄기는 블렌딩하듯 부분 부분 칠해 음영감을 더해요.

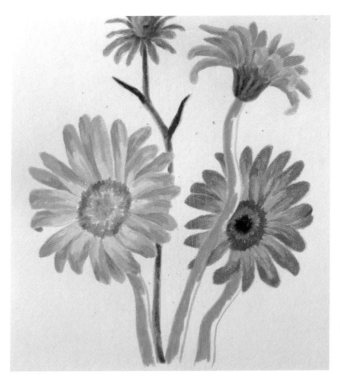

27 913번으로 나머지 꽃의 줄기를 칠하
되, 그늘진 오른쪽 측면은 칠하지 말고
남겨둡니다.

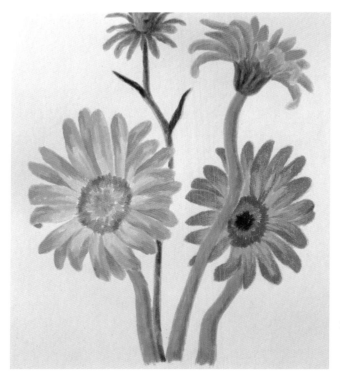

28 912번으로 줄기의 오른쪽 부분을 칠합
니다.

앞서 칠한 색과 부드럽게 블렌딩하듯 칠해요.

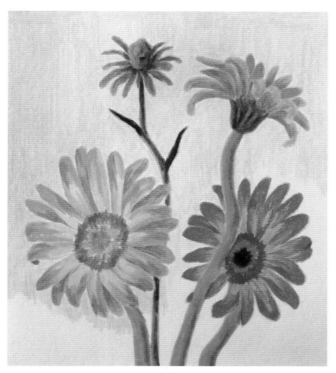

29 1023번으로 배경의 상단부터 2/3 정도
　　를 칠합니다.

　　세로로 결을 살려 칠하고, 물결 모양을 만들
　　면서 칠해주세요.

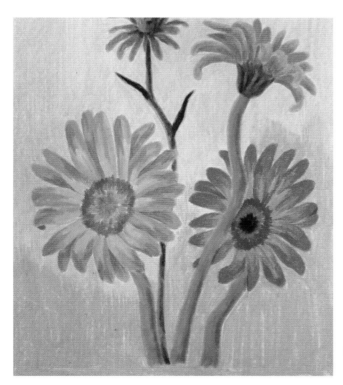

30 1060번으로 배경의 빈 공간을 모두 칠
　　하면 완성입니다.

붉은 해와 윤슬

: 늘 보던 것들이 새삼 새롭게 느껴지는 순간. 짧은 순간을 영원히 잡아두고 싶다.

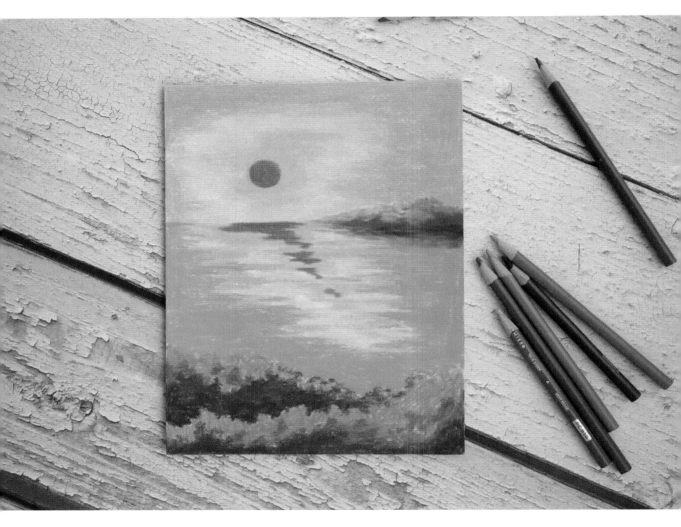

Color

| 904 | 905 | 908 | 909 | 910 | 911 | 912 |

| 922 | 939 | 948 | 1021 | 1051 | 1083 |

Note 　붉은 해와 윤슬, 맑고 푸른 바다의 색이 대조를 이루며 몽환적인 느낌이 드는 그림이에요. 해와 윤슬, 풀숲
은 비교적 명확하게 묘사하고, 하늘은 부드럽게 그러데이션을 넣어 질감의 차이를 표현해보아요.

① 해, 윤슬

01 922번으로 붉은 해와 윤슬을 칠합니다.

해는 모양을 따라 둥글게, 윤슬은 가로로 결
을 살려 칠해요.

② 풀숲

02 912번으로 각 풀숲의 윗부분을 칠합니다.

풀숲의 위쪽은 색연필을 동글동글 굴리면서
울퉁불퉁하게 칠하고, 안쪽의 넓은 부분은 짧
은 선을 여러 방향으로 교차하면서 칠해요.

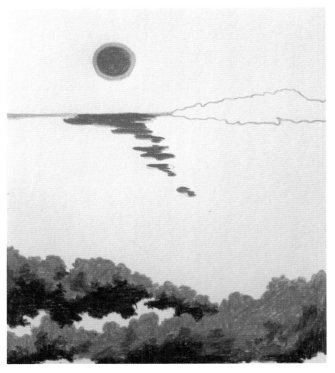

03 911번으로 풀숲을 이어서 칠하고, 2번에
 서 칠한 부분도 군데군데 덧칠합니다.

 짧은 선을 사용해 색연필을 좌우로 움직이
 면서 칠해요.

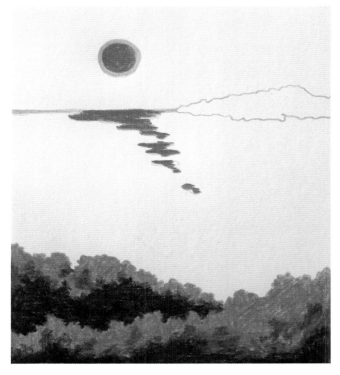

04 908번으로 풀숲의 빈 공간을 칠합니다.

 위쪽 풀숲을 칠할 때는 아래쪽에 있는 풀숲
 의 울퉁불퉁한 모양을 덮어버리지 않도록 색
 연필을 동글동글 굴리면서 칠해요.

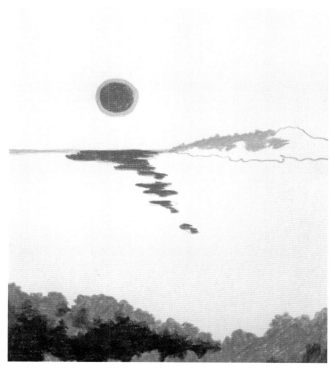

05 910번으로 호수 위쪽에 있는 풀숲 왼
쪽 윗부분을 칠합니다.

2번과 같은 방법으로 칠해요.

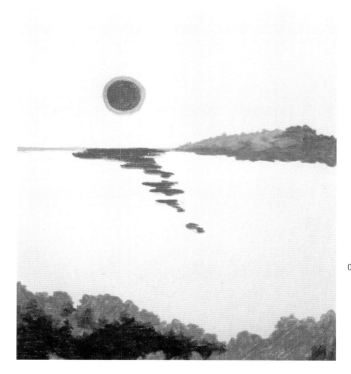

06 909번으로 풀숲의 빈 공간을 칠합니다.

풀숲 위쪽은 울퉁불퉁한 모양을 따라 색연
필을 동글동글 굴리면서 칠하고, 아래쪽은
짧은 선을 사용해 색연필을 좌우로 움직이
면서 칠해요. 이때 앞에서 칠한 부분과 살짝
겹쳐 부드럽게 블렌딩하듯 칠해주세요.

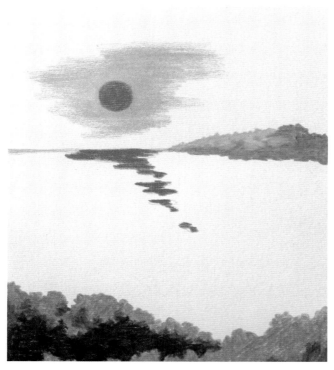

③ 하늘

07 939번으로 해 주변의 노을빛을 칠합니다.

가로로 결을 살려 연하고 고르게 칠하고, 해와 멀어질수록 손에 힘을 빼고 색을 풀어주면서 점점 더 연하게 칠해요. 모양은 해를 기준으로 어느 부분은 조금 더 튀어나오게, 어느 부분은 안쪽으로 들어가도록 불규칙하게 칠해주세요.

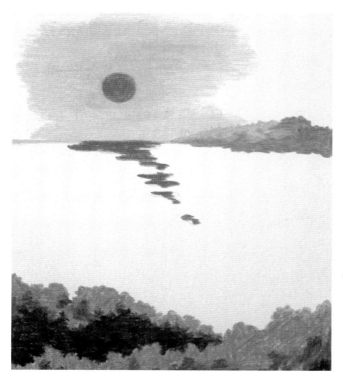

08 1083번으로 하늘을 이어서 칠합니다.

앞서 칠한 색과 이어지는 부분은 색은 연하게 풀어주면서 부드럽게 그러데이션 되도록 칠해요. 결이 어긋나지 않도록 신경 쓰면서 고르게 칠하고, 바깥쪽은 불규칙한 모양을 만들어주세요.

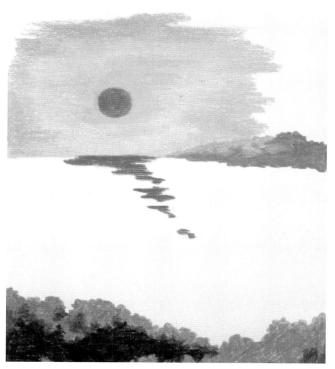

09 1051번으로 하늘을 이어서 칠합니다.
8번과 같은 방법으로 칠해요.

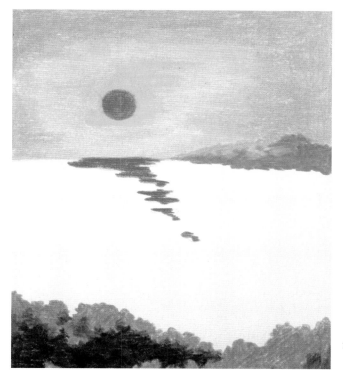

10 1021번으로 하늘의 빈 공간을 모두 칠
합니다.

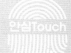

11 904번으로 하늘의 가장자리 부분을 덧
칠합니다.

결을 따라 연하고 고르게 칠해요.

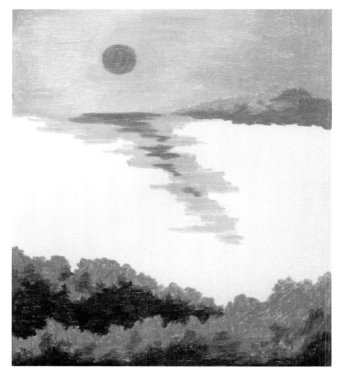

④ 호수

12 939번으로 1번에서 칠한 윤슬의 바깥
쪽으로 호수를 이어서 칠합니다.

하늘은 서로 다른 색을 부드럽게 섞어가며
칠했지만, 물은 비교적 강한 필압으로 가로
로 결을 살려 칠해서 하늘과 질감 차이를 줄
거예요.

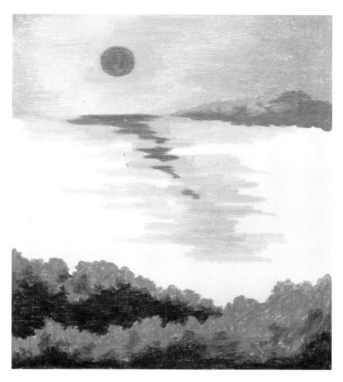

13 1083번으로 호수를 이어서 칠합니다.

가로로 결을 살려 진하게 칠하고, 중간중간
빈틈을 남기면서 칠해요.

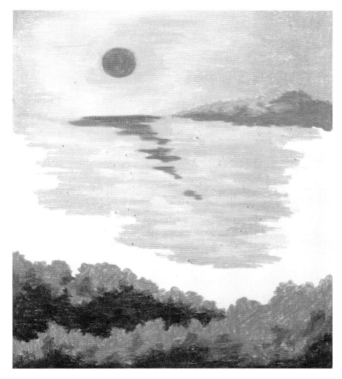

14 1051번으로 호수를 이어서 칠합니다.

13번에서 비워둔 빈틈을 채우면서 칠하고,
좀 더 넓은 범위까지 칠해주세요.

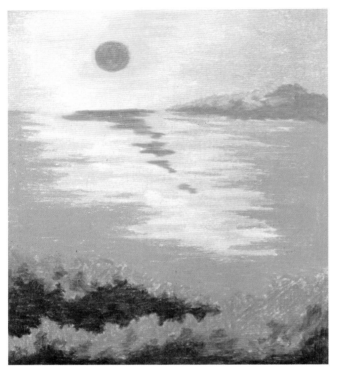

15 905번으로 호수의 빈 공간을 모두 칠
합니다.

호수의 결을 따라 칠하고, 앞에서 칠한 부분
에도 가로로 조금씩 결을 넣어요.

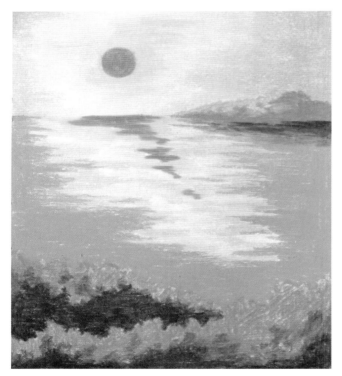

16 948번으로 호수에 비친 풀숲의 그림자
를 칠합니다.

가로로 결을 살려 칠해요. 풀숲과 가까운 부
분은 진하게, 멀어질수록 점점 연하게 칠해
주세요.

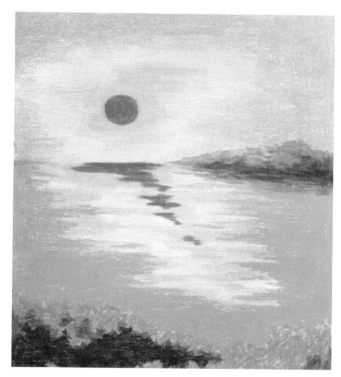

⑤ 풀숲

17 911번으로 호수 위쪽에 있는 풀숲의 아
랫부분을 덧칠합니다.

짧은 선을 사용해 가로로 결을 살려 칠해요.
위쪽으로 갈수록 면적을 좁혀가며 블렌딩하
듯 칠해주세요.

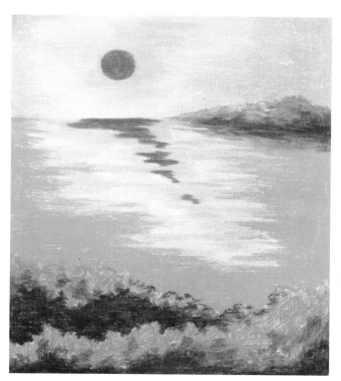

18 922번으로 호수 앞쪽에 있는 풀숲의
중앙 윗부분을 조금 덧칠하면 완성입
니다.

노을빛이 비치는 것처럼 풀숲에 붉은 색감
을 조금 더해요. 짧은 선을 사용해 가로로 결
을 살려 칠해요.

꽃밭에서

: 사랑하는 것들을 가득 담아놓은 내 마음속 꽃밭.

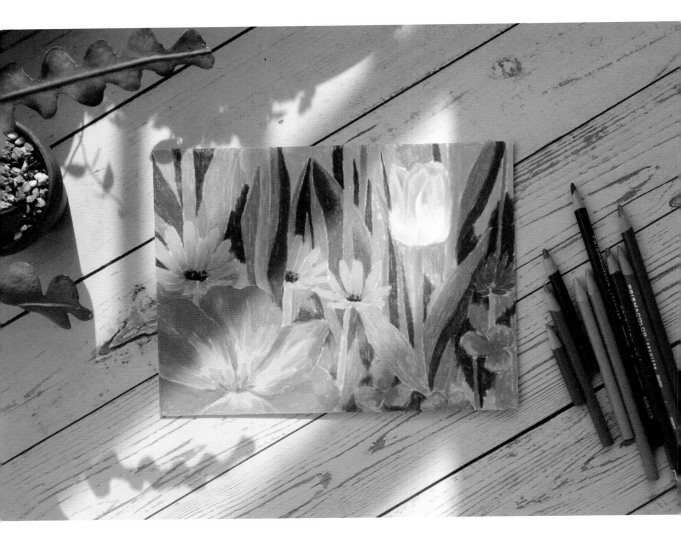

Color

908	911	912	913	914	917	921
922	926	928	929	930	939	941
943	947	956	989	995	1002	1003
1005	1007	1008	1034			

01 939번으로 꽃잎의 2/3 정도를 칠합니다. 이때 아래쪽의 꽃잎은 가운데에 있는 꽃잎만
칠합니다.

꽃잎의 결을 따라 칠하고, 바깥쪽은 불규칙한 모양을 만들면서 칠해요.

02 921번으로 꽃잎의 빈 공간을 칠합니다.

앞서 칠한 부분과도 조금씩 겹치면서 불규칙한 모양으로 결을 넣어요.

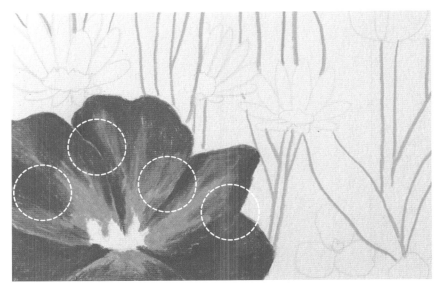

03 922번으로 2번에서 칠한 부분을 조금씩 덧칠합니다.

큰 차이는 없지만 좀 더 진한 색을 덧칠하여 꽃의 색감을 풍성하게 만들고 음영감을 더하는 과정이에요. 꽃잎끼리 겹쳐진 부분 중 한쪽의 꽃잎을 칠해 서로 구분해주세요.

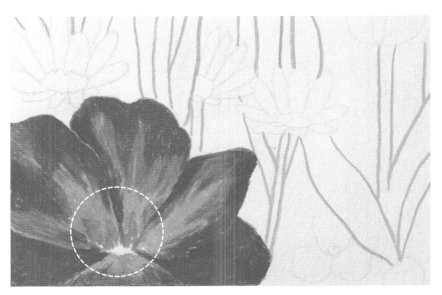

04 1002번으로 꽃술의 위쪽을 칠합니다.

색연필을 위아래로 움직이면서 뾰족뾰족한 모양으로 칠해주세요.

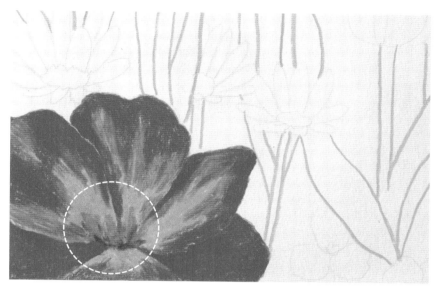

05 943번으로 꽃술의 아래쪽을 칠합니다.

4번과 같은 방법으로 칠해요.

② 주황색 꽃

06 917번으로 꽃잎 끝부분부터 2/3 정도 칠합니다.

꽃잎의 결을 따라 끝부분부터 안쪽 방향으로 길게 칠해요. 안쪽은 불규칙한 모양을 만들어요.

07 1002번으로 꽃잎의 안쪽을 칠합니다.

앞서 칠한 부분과 살짝 겹치면서 블렌딩하듯 칠해요.

08 1034번으로 꽃잎의 가장 안쪽을 조금 덧칠합니다.

꽃술의 가장자리 부분도 살짝 겹쳐지게 안쪽까지 칠해요. 꽃잎 부분을 칠할 때는 앞서 칠한 부분과
부드럽게 블렌딩하듯 칠해주세요.

09 941번으로 꽃술의 위쪽을 칠합니다.

짧은 선을 사용해 점을 콕콕 찍어주듯이 칠해요.

10 947번으로 꽃술의 아래쪽을 칠하고 위쪽도 살짝 덧칠합니다.

9번과 같은 방법으로 칠해요.

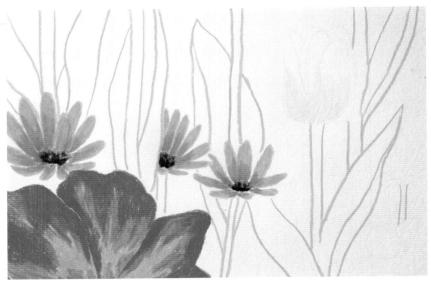

11 914번으로 꽃잎의 아랫부분을 칠합니다.

꽃잎의 결을 따라 살짝 오목한 모양으로 칠해요.

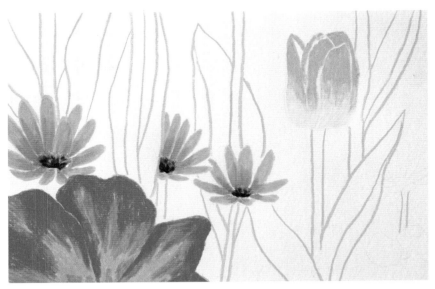

12 928번으로 꽃잎의 윗부분을 칠합니다.

꽃잎을 한 장씩 나누어 칠하고, 꽃잎끼리 겹치는 경계는 흰 부분을 남겨 구분해주세요. 아래쪽으로 갈수록 앞서 칠했던 색과 부드럽게 블렌딩하듯 살살 칠해주세요. 똑같은 높이로 칠하기보다는 어느 부분은 좀 더 내려오게, 어느 부분은 짧게 칠해서 차이를 두면 자연스러워요.

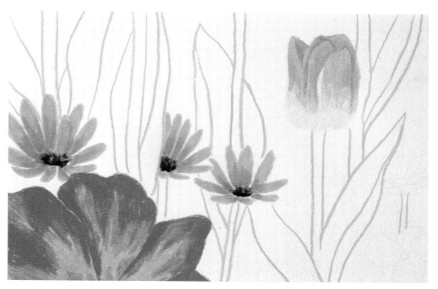

13 929번으로 꽃잎의 안쪽과 꽃잎끼리 맞닿은 부분을 칠합니다.

각 꽃잎의 윤곽선을 따라 칠하며 좁고 길게 명암을 넣어요.

14 926번으로 꽃잎의 안쪽을 덧칠하고, 꽃잎의 윗부분에는 무늬를 넣어줍니다.

꽃잎에 무늬를 넣을 때는 꽃잎의 결을 따라 불규칙한 모양으로 살살 칠해요.

15 1005번으로 튤립의 아랫부분을 조금만 칠합니다.

④ 제비꽃

16 956번으로 꽃잎의 가운데를 살짝 비워두고 끝부분부터 칠합니다.

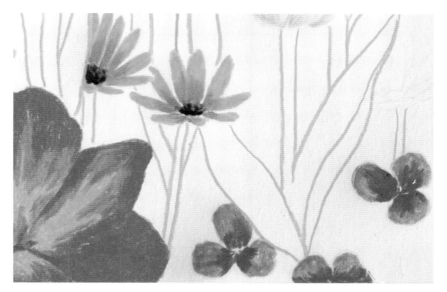

17 1008번으로 꽃잎의 안쪽을 칠합니다.

바깥쪽은 불규칙한 무늬를 만들면서 칠해요.

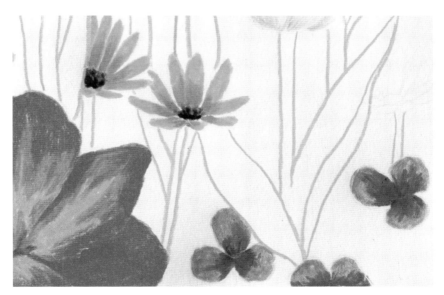

18 1007번으로 꽃잎의 가장 안쪽을 덧칠합니다.

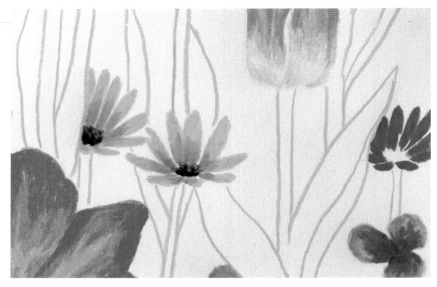

19 930번으로 꽃잎의 가장 안쪽은 살짝 비워두고 꽃잎을 전체적으로 칠합니다.

20 995번으로 꽃잎의 안쪽을 칠합니다.

21 1003번으로 꽃술을 칠합니다.

⑥ 잎, 줄기

22 913번으로 튤립 줄기들을 칠합니다.

23 912번으로 튤립 줄기를 부분 부분 덧칠합니다.

아래쪽을 위주로 결을 따라 칠해 음영감을 더해요. 이때 앞서 칠한 색과 부드럽게 블렌딩하듯 칠해
주세요.

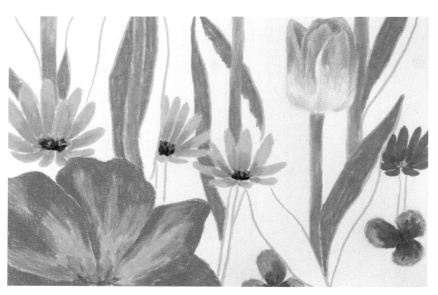

24 912번으로 튤립 잎의 한쪽 면을 칠하고, 가운데의 큰 잎은 반대쪽 면의 가장자리도 조
금 칠합니다.

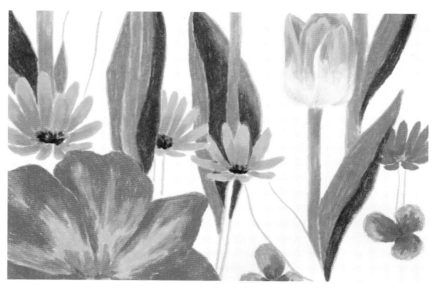

25 911번으로 튤립 잎의 뒷면과 안쪽의 어두운 부분을 칠합니다.

가운데의 큰 잎을 칠할 때는 앞서 칠한 가장자리 부분과 색이 부드럽게 이어지도록 블렌딩하듯 칠해요.

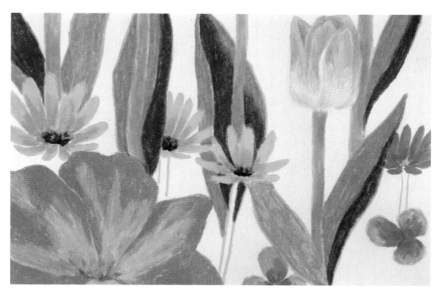

26 1005번으로 나머지 잎들을 모두 칠합니다.

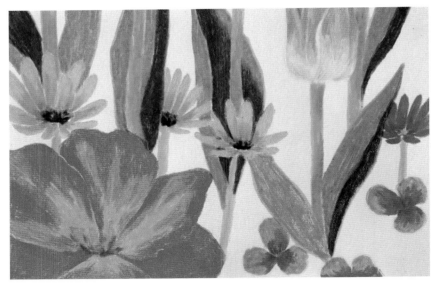

27 989번으로 자주색 꽃과 주황색 꽃들의 줄기를 칠합니다.

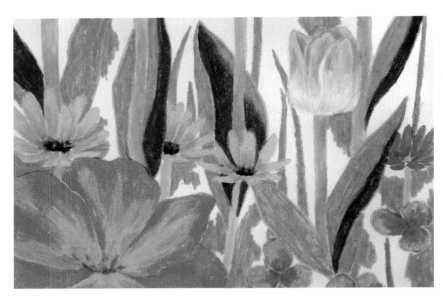

28 912번으로 꽃과 줄기 사이의 빈 공간에 줄기 또는 잎들을 좀 더 그려 넣습니다.

잎 모양을 예쁘게 만들려고 하기보다는, 면적을 조각조각 채운다고 생각하면서 자유롭게 칠해요.

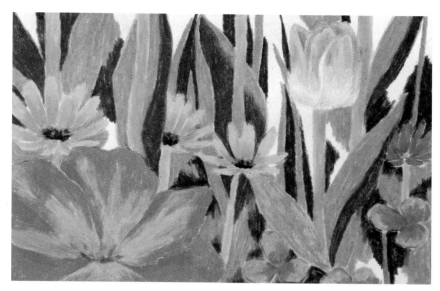

29 908번으로 빈 공간에 줄기 또는 잎들을 그려 넣습니다.

이렇게 빈 공간을 자유롭게 채울 때는 밝은색 옆에는 어두운색을, 어두운색 옆에는 밝은색을 교차하면서 칠하면 색감이 서로 대비되어 그림이 풍성해보이는 효과가 있어요.

⑦ 배경

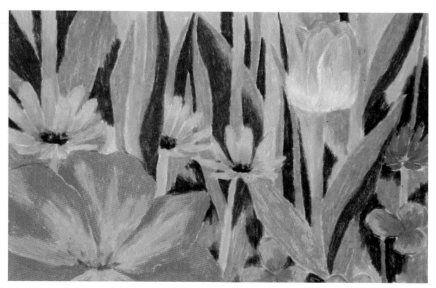

30 989번으로 배경의 빈 공간을 칠하면 완성입니다.

기차 여행

: 기차 안에서 만난 커다란 나무와 산, 빨간 지붕 집, 우리와 함께 살아가는 것들.

Color

904	908	909	911	913	921
938	939	944	989	997	1002
1003	1005	1023	1054	1060	1063
1065	1069				

01 1063번으로 창틀의 중간색을 칠합니다.

창틀의 결을 따라 세로 부분은 세로로, 가로 부분은 가로로 칠해요. 윤곽선도 깔끔하고 일정하게 칠해주세요.

02 1065번으로 창틀 사이 어두운 부분을 칠합니다.

03 1060번으로 창틀 옆 밝은 부분을 칠합니다.

04 1054번으로 기차 벽을 칠합니다.

05 911번으로 나무의 안쪽에 빈 공간을 조금 남겨두고 나머지 부분을 칠합니다.

나무의 윤곽선 부분은 울퉁불퉁한 모양을 따라 색연필을 동글동글 굴리면서
칠하고, 안쪽의 넓은 부분은 색연필을 지그재그로 움직이면서 여러 방향으로
바꿔가며 칠해요.

🔵 조금 어렵다면 24p의 나뭇잎 칠하기를 참고해보세요.

06 908번으로 나무의 빈 공간을 칠합니다.

짧은 선을 여러 방향으로 바꿔가며 칠해요.

07 1003번으로 꽃을 칠합니다.

08 1002번으로 꽃 사이사이에 작은 꽃을 더 그립니다.

일부러 꽃 모양을 만들려고 하지 말고 울퉁불퉁한 모양을 작게 그려 넣는다고 생각하면 쉬워요.

09 1005번으로 꽃밭의 풀 부분을 칠합니다.

꽃 사이사이와 아래쪽은 꼼꼼하게 칠하고, 꽃밭의 오른쪽 부분에는 뾰족한 풀 모양을 살짝살짝 그려주세요.

10 911번으로 9번에서 칠한 풀 사이사이를 덧칠합니다.

앞서 칠한 색과 블렌딩하듯 칠하고, 오른쪽 부분은 뾰족한 풀들을 좀 더 그려주세요.

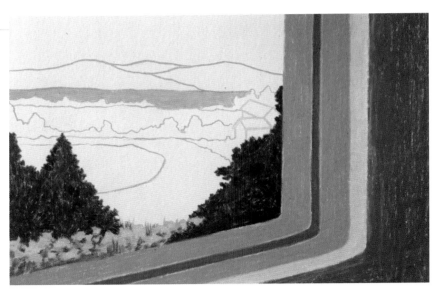

11 989번으로 산 아래쪽의 논밭을 칠합니다.

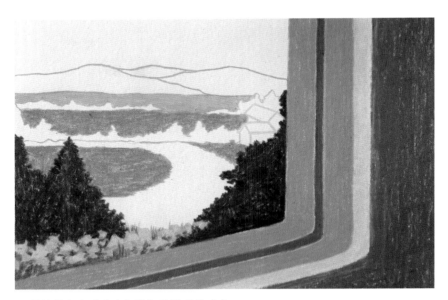

12 1005번으로 나머지 논밭을 모두 칠합니다.

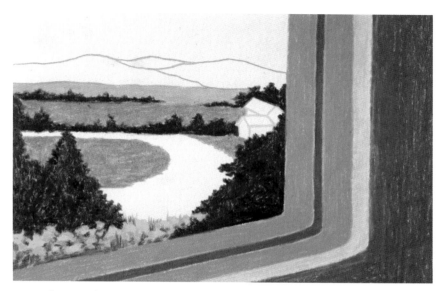

13 911번으로 논밭 사이사이에 있는 풀들을 칠합니다.

풀의 울퉁불퉁한 윗부분은 색연필을 동글동글 굴리면서 칠해요.

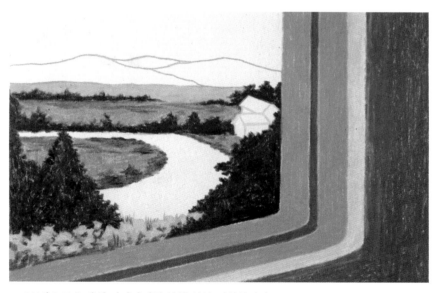

14 911번으로 논밭의 가장자리를 부분 부분 덧칠합니다.

색연필을 좌우로 움직이면서 연하게 결을 넣어 음영감을 더해요.

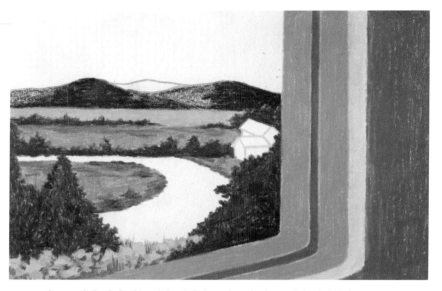

15 908번으로 가장 멀리 있는 산을 제외하고 앞쪽의 산 두 개를 칠합니다.

왼쪽 산은 양끝 부분으로 갈수록 연하게 칠하고, 오른쪽 산은 왼쪽 부분을 연하게 칠해요.

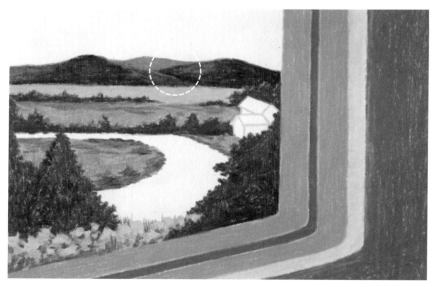

16 909번으로 산의 빈 공간을 칠하고, 가장 멀리 있는 산도 칠합니다. 그다음 908번으로 산끼리 겹쳐지는 부분 중 뒤쪽에 있는 산을 살짝 덧칠합니다.

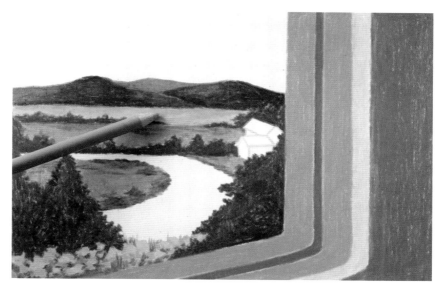

17 913번으로 논밭을 부분 부분 덧칠합니다.

⑥ 집, 길

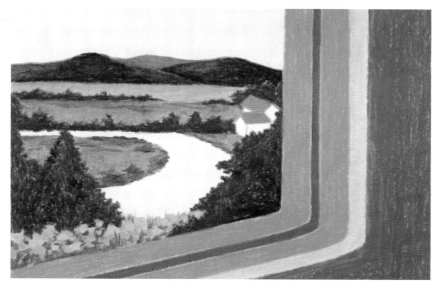

18 921번으로 집의 지붕을 칠합니다.

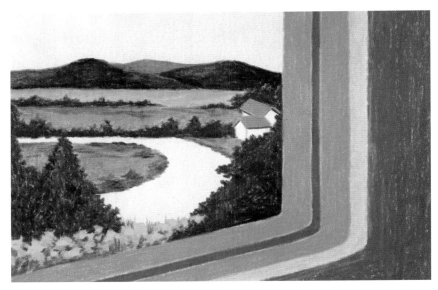

19 944번으로 지붕의 아랫부분에 선을 긋듯이 칠합니다.

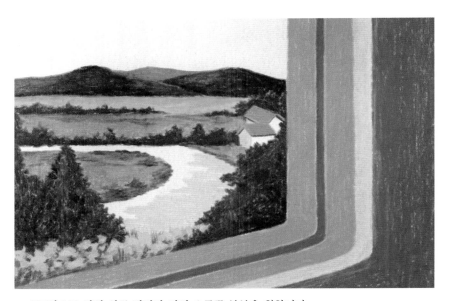

20 997번으로 집의 왼쪽 벽면과 길의 오른쪽 부분을 칠합니다.

길은 가로로 결을 살려 칠해요. 집을 칠할 때는 빛이 왼쪽에서 들어오고 있다고 생각하고 왼쪽 벽면은 좀 더 밝은색으로, 오른쪽 벽면은 어두운색으로 칠해요.

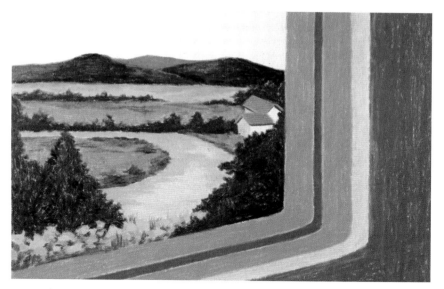

21 939번으로 길의 빈 공간을 칠합니다.

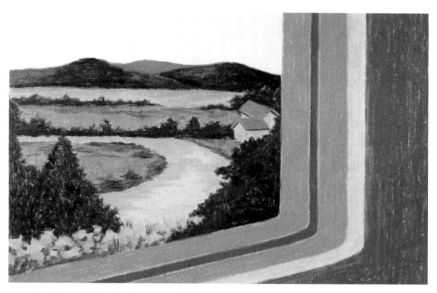

22 1069번으로 집의 어두운 오른쪽 벽면을 칠합니다.

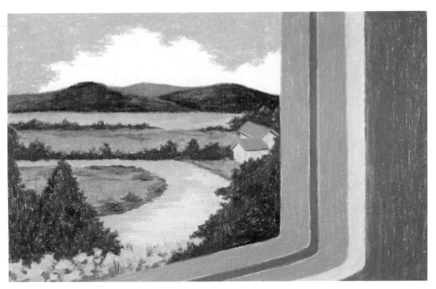

23 904번으로 구름 부분을 비워두고 하늘을 칠합니다.

 하늘을 칠하기 전에 구름의 모양을 잡아주는 것이 편해요. 짧은 선을 사용해 색연필을 좌우로 움직이면서 울퉁불퉁한 구름의 모양을 만들어주세요. 그다음 하늘의 나머지 부분을 가로로 결을 살려 고르게 칠해주세요.

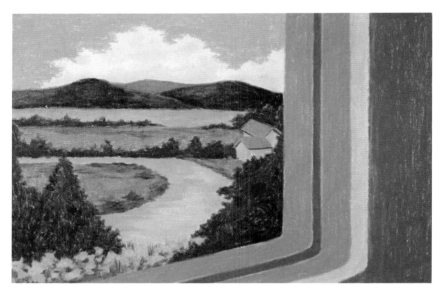

24 1023번으로 구름을 군데군데 연하게 칠합니다.

구름은 입체적인 모양이므로 올록볼록한 모양을 상상하며 불규칙하게 칠하고, 아주 연하게 살살 칠해주세요.

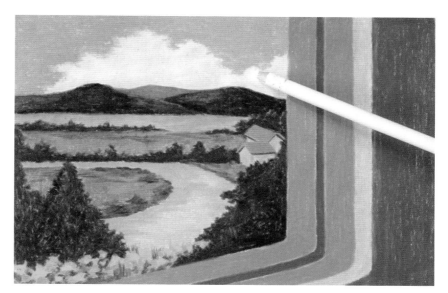

25 938번으로 구름의 빈 공간을 칠하면 완성입니다.

도안 및 엽서

책에 수록된 그림과 컬러링 도안을 함께 수록했어요. 직접 도안을 칠하면서 그림을 완성해보고, 예쁘게 잘라서 벽에 붙여놓거나 엽서로 활용해보세요.

호수 위로 뜬 푸른 달

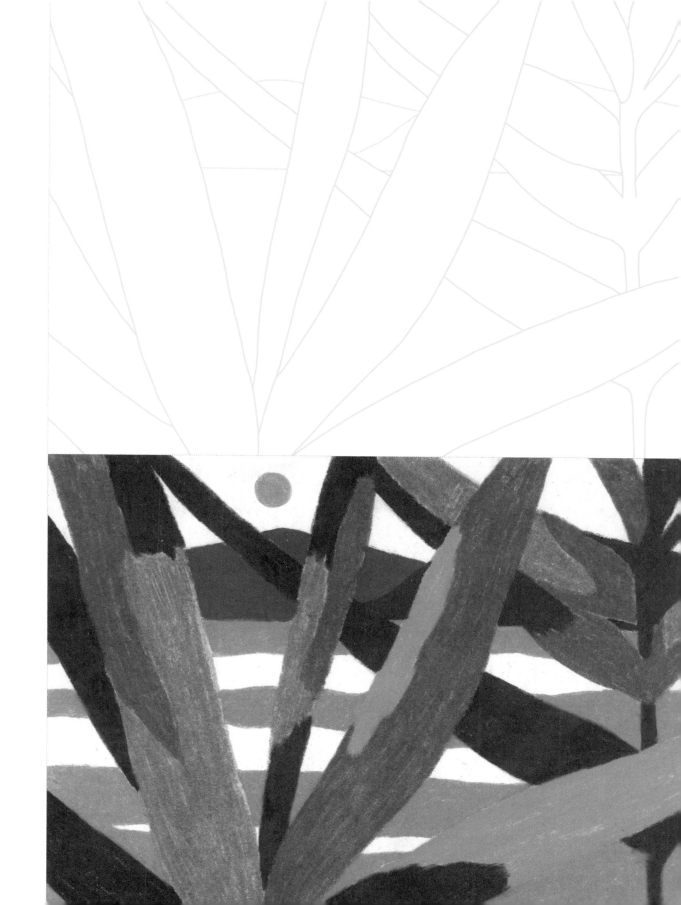

단아한 백목련

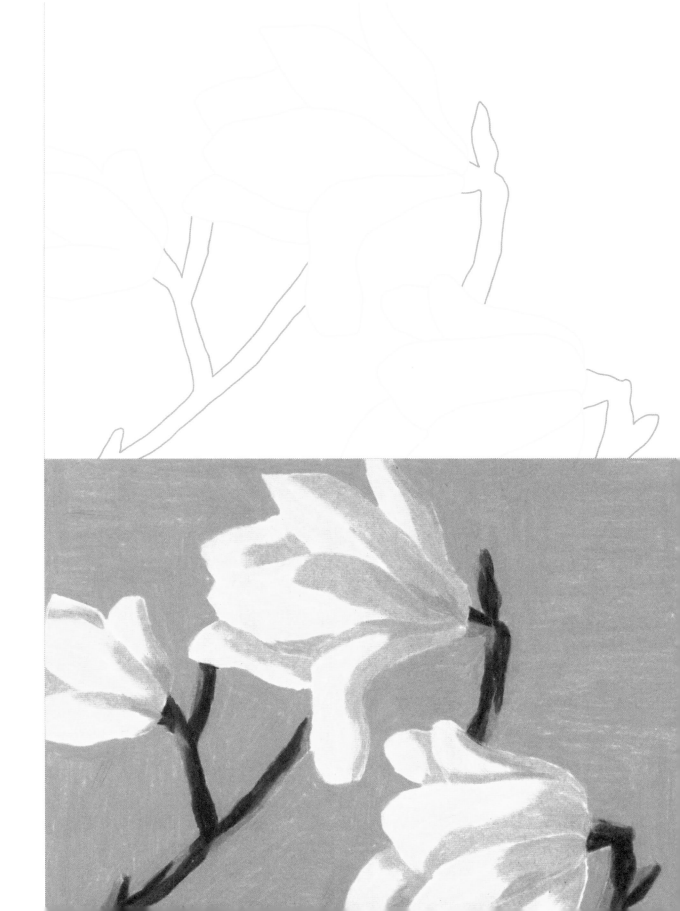

분홍 노을빛 하늘

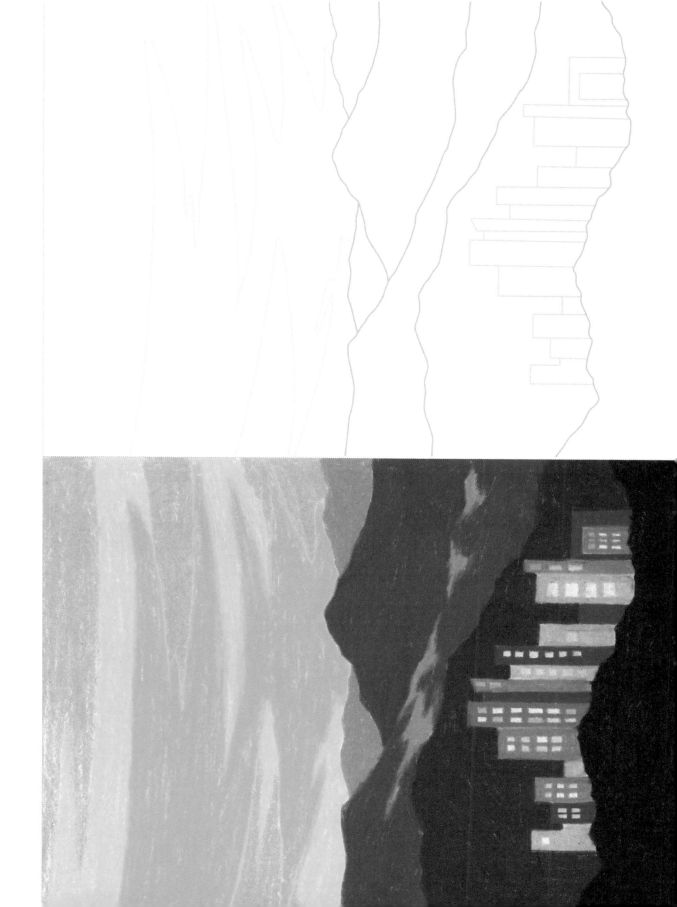

풀숲 너머의 바다와 윤슬

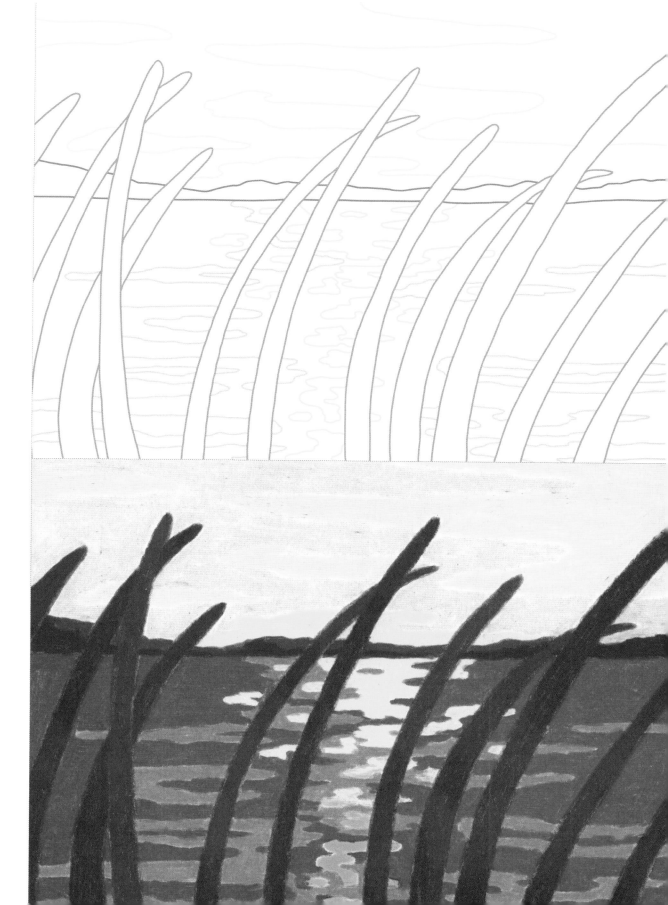

짙은 초록의 여름

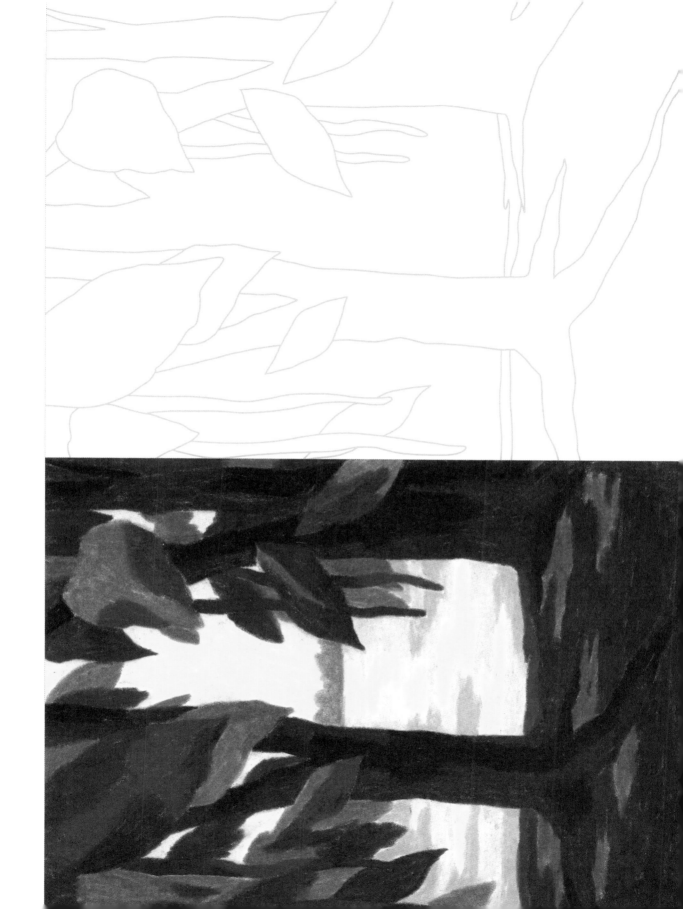

제주 함덕 풍경

소담스러운 능소화

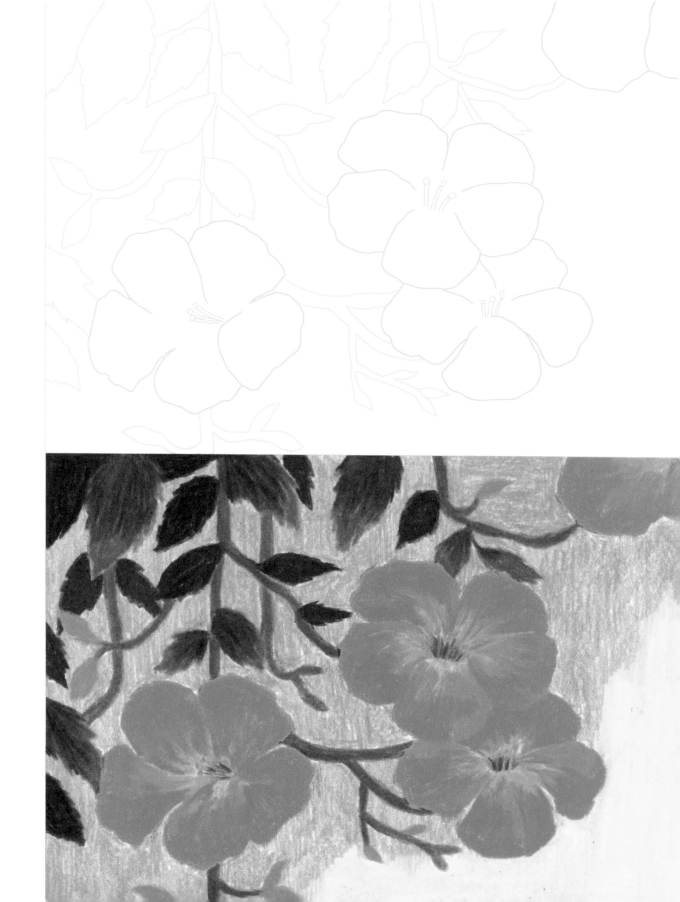

초록 립살리스

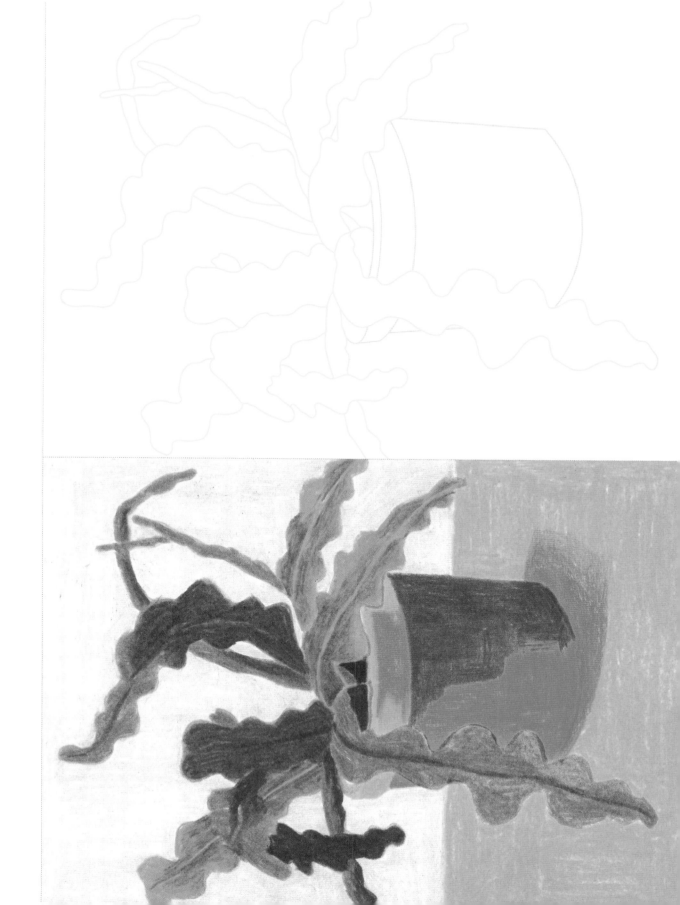

폭신폭신한 튤립

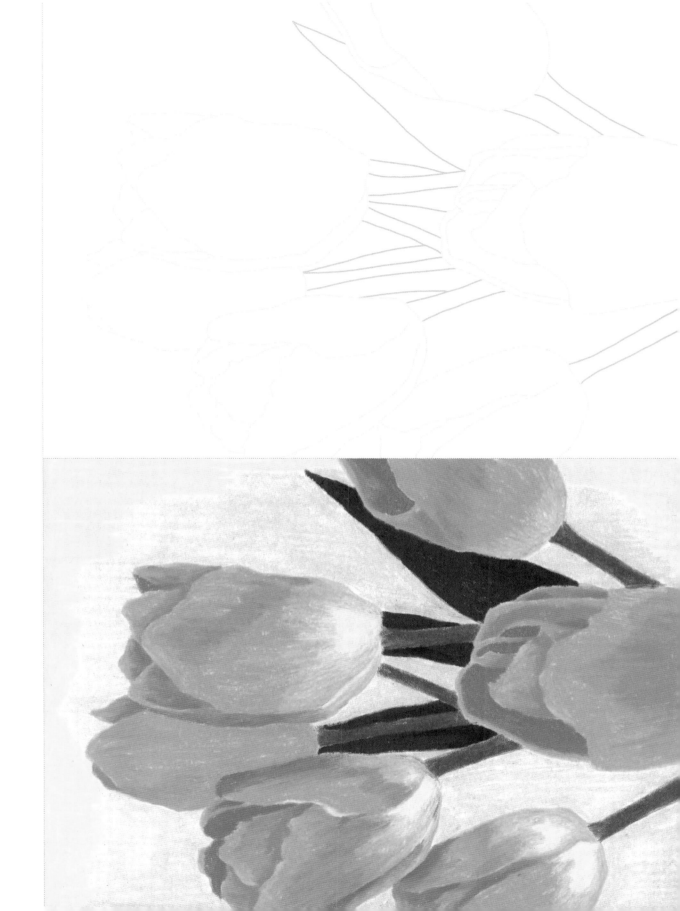

따뜻한 봄꽃 카네이션

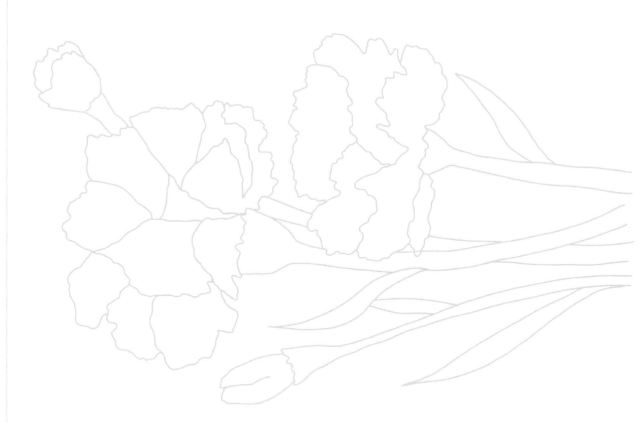

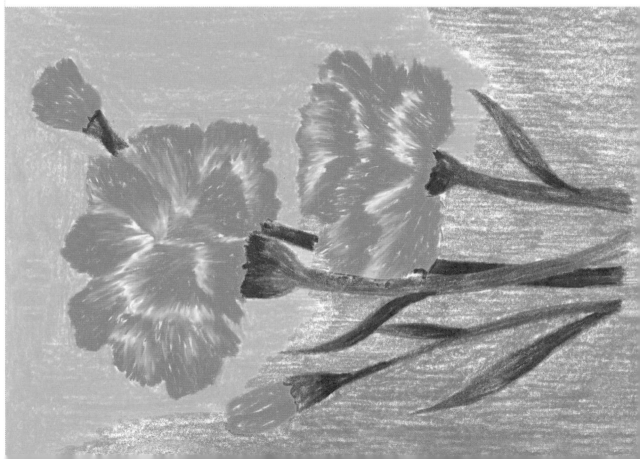

조용한 새벽의 숲

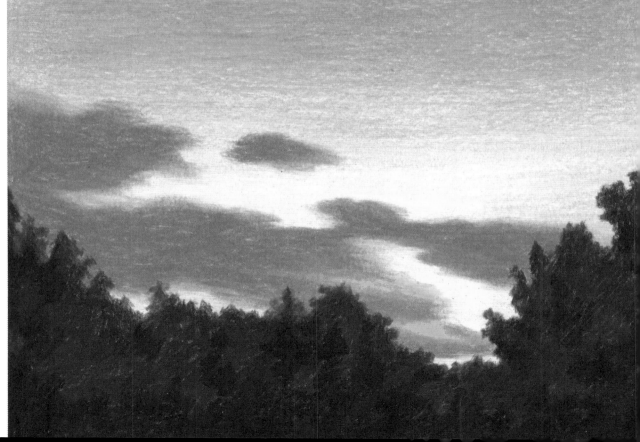

숲속의 빛

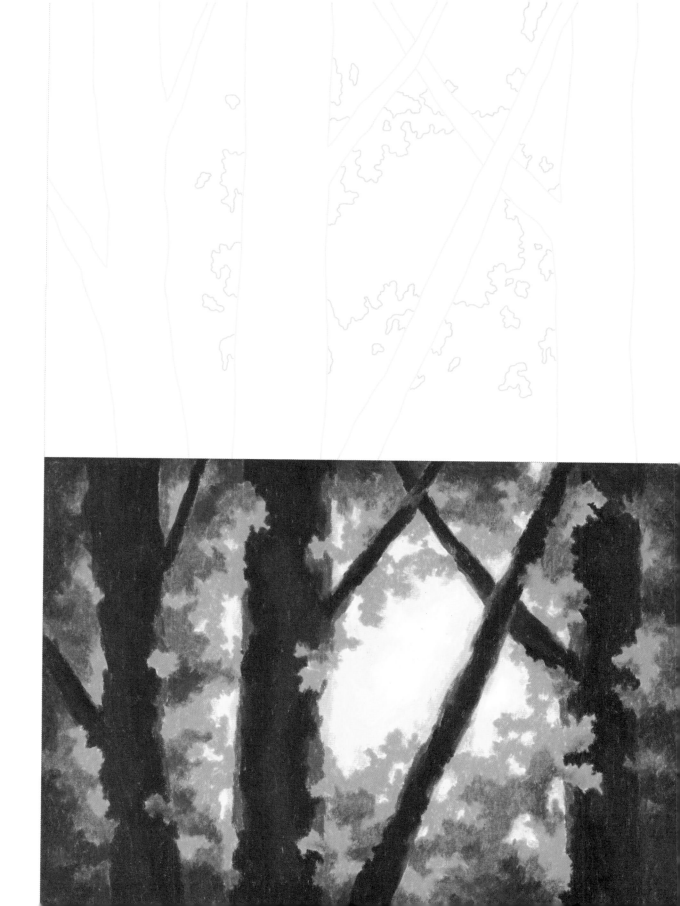

신비로운 거베라

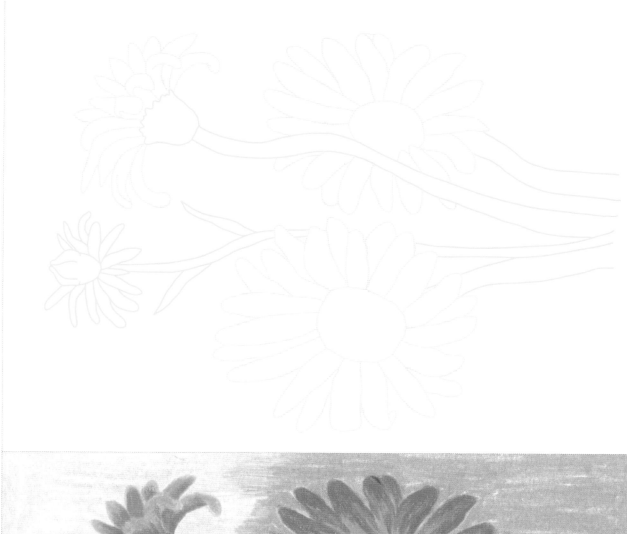
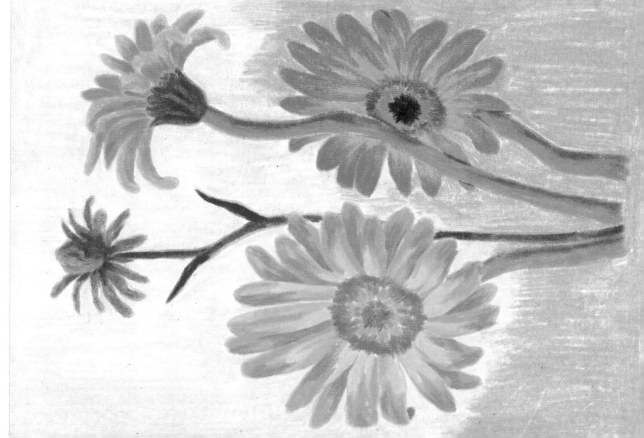

붉은 해와 윤슬

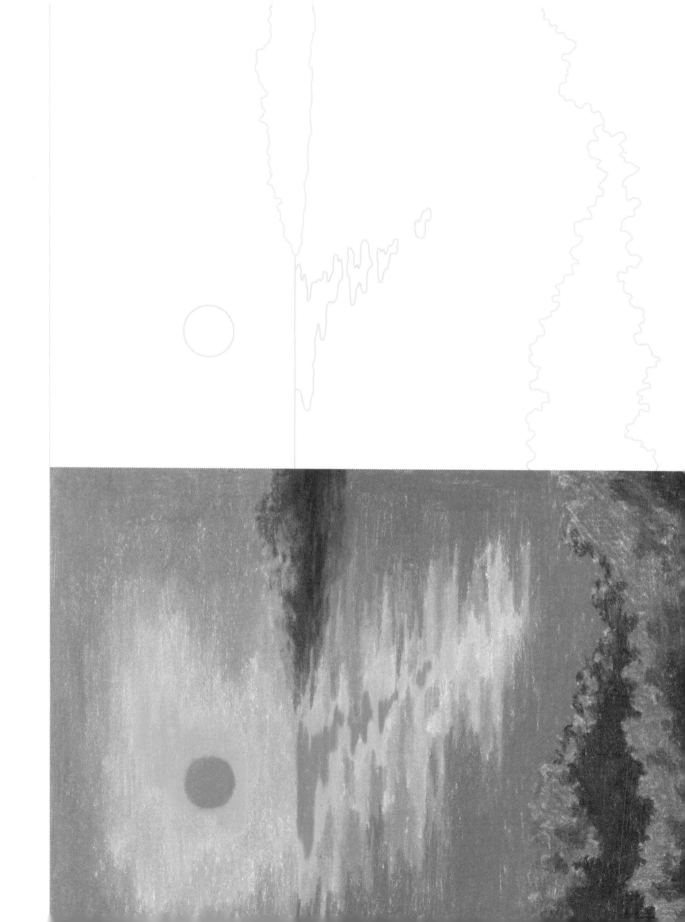

꽃밭에서

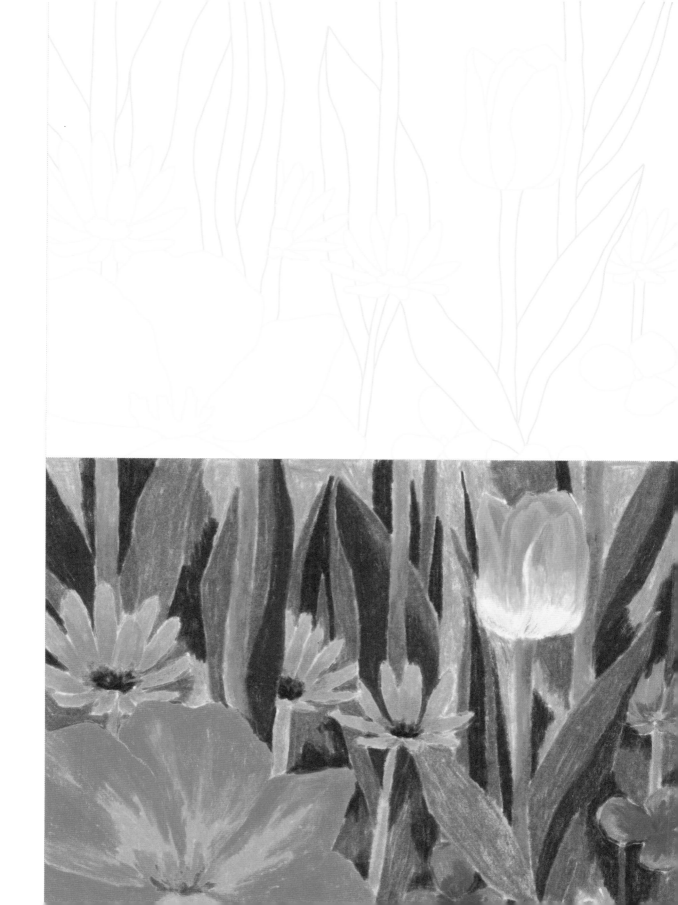

기차 여행

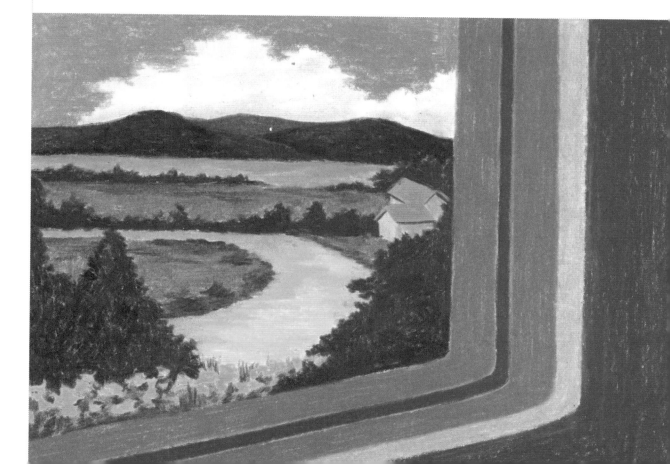